U0135098

台灣音樂閱覽

陳郁秀／編

目　次

序言　閱覽台灣從古到今的音樂　　許常惠

　　我們開始關心自己的文化，認真注意鄉土的藝術，不過是近十年的事情。以台灣的音樂而言，它的傳統與變相，它所包括的族羣與形態，可以說錯綜而複雜。就以音樂的分類法來說，今天的台灣音樂，從居民所屬族羣可以分為四類：

　　一、原住民的音樂：屬於南島語系族羣的音樂。

　　二、河洛人的音樂：屬於漢語系河洛語支系族羣的音樂。

　　三、客家人的音樂：屬於漢語系客家語支系族羣的音樂。

　　四、外省人的音樂：屬於漢語系北京官話支系（即所謂「國語」）族羣的音樂。

　　從歷史源流的時代，又可以分為四類：

　　一、史前史的音樂：如原住民的傳統音樂。

　　二、古代音樂：如漢族的祭祀音樂。

　　三、中古時代音樂：如漢族的南管和北管音樂。

　　四、近現代音樂：如西樂、國樂和流行音樂。

　　而從傳統演出形態，又可以分為六類：

　　一、民歌：如恆春調或宜蘭調民歌。

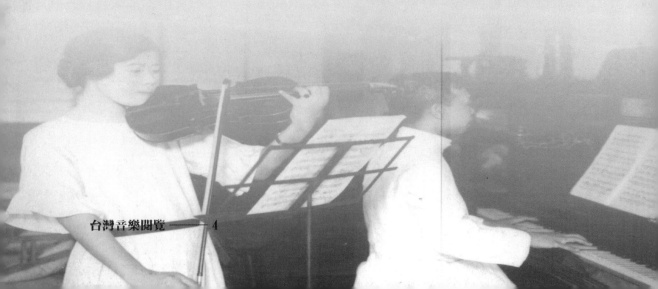

二、說唱：如七字仔或雜唸仔的唸歌仔。

三、戲曲：如歌仔戲或車鼓戲音樂。

四、器樂：如客家八音或閩南什音。

五、歌舞：如原住民各種慶典歌舞。

六、祭樂：如道教或佛教科儀音樂。

當然我們還可以從本土的與外來的，嚴肅的與通俗的……等，作不同層次的分類。然而，僅是以上述三種分類法而言，我們會發現目前傳統與變相的現象如下：

一、語系族羣分類中，目前以所謂「國語」系音樂最盛行，其他系傳統音樂逐漸減少或消失。

二、歷史源流分類中，目前以近現代音樂最普遍，其他樂類又在衰落或消失。

三、各類傳統演出形態都逐漸西化，西樂壓倒傳統音樂的演出，電氣音響化的強烈變相，似乎無法避免。

《台灣音樂閱覽》由各類的音樂專家執筆，對目前台灣所有的音樂做一次總整理與概述。尤其難得的是它兼具了回顧與展望，傳統與創新，對關心台灣音樂的讀者提供一個方便而綜合的導引。

前言　多樣面貌的台灣音樂

陳郁秀

相對於人類數十萬年的歷史演進來說，台灣的開發不過是短短的過程而已，但是「台灣」數百年來的發展，卻留下了多采多姿、非常豐富的文化資產。傳說中，秦始皇曾派徐福到島上求仙丹，三國時期，東吳的孫權也派人開墾台灣，但真正有文字記載資料印證的「歷史時期」僅有大約四百多年的時間。這四百年之間，台灣歷經不同政權的統治，也嚐盡了人間多重的苦難，但是無情戰火的洗禮、殖民統治的辛酸，反而促使台灣蘊蓄充沛的生命力，挑戰坎坷之命運，終於能夠以成功之發展，告別黑暗悲情，邁向快樂希望！

台灣文化具特殊包容性

台灣位於中國的東南方，北望日本、韓國，南接菲律賓羣島，西隔台灣海峽與中國遙遙相對，東臨浩瀚的太平洋，十七世紀以來是世界航運必經之地，同時也是東西文化交會的所在。台灣一方面由於特殊之地理環境及歷史處境，接受不同政權統治的影響，前有葡、西、荷蘭，接著有鄭氏、滿清、日本接踵而來，同時另一方面也面臨不同文化的衝擊與滋潤，因而如西洋文化、中華文化、東洋文化以及本土的原住民文化交匯融合形成一種兼容並蓄，包容性廣的台灣文化。它可以擁有大陸性文化的特質，但也充分發揮海洋性文化的特點。簡言之，中華文化、西洋文化以及本土的原住民文化，在台灣歷史中分別扮演著重要的角色，最後逐漸形成了具有台灣本土特質的文化內涵。由於台灣文化具有特殊包容性，做為台灣文化重要成分的台灣音樂，不可避免的，也呈現多樣性的面貌與豐富的內涵。根據許多音樂工作者的討論與整合，我們將台灣音樂以種類來分類，分別是：原住民音樂、漢族音樂、西式新音樂三大種類。

師法大自然的原住民音樂

在台灣流傳幾千年的原住民音樂是原住民從大自然及生活中學來的聲音，也是他們與神靈溝通的語言。這

種深植於生命並與日常生活息息相關的肺腑之音，正是它常令我們感動不已的原因，所以，每當我們聽到原住民的音樂時，不禁熱血沸騰，也因此常稱為「生命之歌」，更因他們仿效大自然，將自然融於音樂中，充滿震憾力，所以又稱「大地之歌」。

音樂是原住民族群靈魂共同祈禱的語言，以和音傳達天庭，所以他們的祭神祭典歌神聖不可侵犯，平時不能隨意唱，通常透過祭歌向天神祈求豐收、平安，在戰時向戰神求取神力和勇氣，使族群的生命之火永續不熄。他們所唱之咒詛歌、勞動歌、情歌、飲酒歌、豐收慶典歌、婚禮歌……等等，都是日常生活的直接反映。但是，數千年來流傳下來的音樂受到近百年不同外來文化的影響，傳統文化生態已迅速變遷。除了祭祀音樂因其權威性不容任意吟唱，所以保持原貌外，其他音樂則受環境改變也產生變化。日治時代受日本影響，旋律節奏稍有改變，到二次大戰時期，內容由純樸的民謠歌被改成與戰爭有關的詞，而且已不同於往昔。國民政府遷台，又出現愛國歌曲。當七〇年代經濟發展時期，由於原住民族難以在山上過傳統生活，青年紛紛搭上漁船到都市謀生，遂有都市邊緣人唱的歌詞

產生，而原住民的「天籟之聲」也正在沒落中。這些一再提醒著我們，這種偉大的音樂，最自然的音樂，應受到更多的尊重與保護。它的延續與維護是我們共同的責任。

老祖宗的心聲是我們台灣音樂的根，需要我們的關心和疼惜。近年因平埔族與平地漢人、客家人通婚關係，已融成新的台灣族群，而有許多我們耳熟能詳的閩南語歌謠，其實都是原住民的音樂。所以，目前所謂原住民音樂多以「高山族」的音樂為主。

源自中華文化的漢族音樂

漢族音樂可說是傳統的中華文化，但在多次遷徙與多次和其他文化交流影響下，與現今中國的文化不同。它的內容最複雜，種類也最多。國民政府遷台近五十年，在某方面倡導發揚，但因發展方向屬局部性，造成發展不均的情況，所以全面性的推動與探討，才是積極之道。依文史記載，最早大量移民應是鄭氏王國的時代，這是不容置疑的。而後經過兩百多年不斷的遷移，到了清末，漢族已成為台灣居民的絕大多數。目前台灣漢族居民，多數來自閩南，也就是漳州或泉州地區，我們稱他們為「福佬

系」台灣人。人數次多的「客家系」台灣人紛紛由粵東，也就是惠州、嘉州與潮州等地來台。最後，在1949年國民政府遷台之後，由中國各地來到台灣的軍民，也就是所謂「外省籍」台灣人陸續地在台灣落地生根。

早期由閩粵移民到台的「福佬系」與「客家系」，大多數原屬農民階級，所以自然把閩粵民間的音樂帶到台灣，由於他們的人口佔漢族居民的大多數，這些民間音樂也就成為台灣音樂的主流。日本治台之前，源自這一系統的音樂文化，海峽兩岸大約相同。但自1895年馬關條約之後，各有不同的發展，同時台灣本土也產生了屬於台灣特有的民間音樂。這些音樂大致可分為民歌、說唱、戲劇音樂、民間器樂、宗教音樂五大類。民歌是指人民在長期歌唱生活中，共同創作累積的歌曲；所謂的說唱是「說」與「唱」混合式的「唸歌仔」；戲劇音樂包括前台演員們在舞台上所唱的戲曲以及後台樂師們所奏之音樂；民間器樂是有雅樂之稱的南管，以及常被大家形容為「吃肉吃三層，看戲看亂彈」之北管；宗教音樂涵蓋了儒、佛、道、釋各家，形式特別之音樂。這五大類音樂都是與我們食、衣、住、行以及精神生活息息相關，透過音樂所表現出的「人民的心聲」。這些音樂雖然種類不同，但都同出一根源，是祖先心路歷程的直接反映。

十七世紀傳入台灣的西樂

西式新音樂是傳入台灣最晚但發展最蓬勃的樂種。十七世紀荷蘭、西班牙佔領台灣，已有西樂傳入台灣，但真正落實生根則到1860年代，滿清與英、美、法等國簽訂天津條約時才開始。基督長老教會北由淡水，南由台南傳入台灣，除了傳教外，並行醫、教授音樂。經過日治五十年，在台創立師範學校，設立音樂科，培育了師範音樂人才，這些音樂家在台師範畢業、留日返台後，成為台灣第一代新音樂作曲家，以江文也、陳泗治、郭芝苑、呂泉生為代表人物。這些作曲家均採西式的創作手法，以本土音樂為素材，表現浪漫與國民樂派之風格。1945年日本戰敗，國民政府來台，在大專院校設立音樂專門科系，培養第二代新音樂作曲家，包括許常惠、史惟亮、盧炎、劉德義等多位作曲家。六〇年代隨著現代化的風潮，許多藝文青年組織起來，展開各種鄉土論戰與中西論戰，而音樂界也在1973年成立亞洲作曲家聯盟，產生

第三代作曲家，作曲風格多元化，如調性音樂、非調性音樂等百家齊鳴。近代台灣作曲家至今尚在探索創作的路途，並重新思考本土文化根源的問題，所以許多創作又回歸本土與創新之結合。

通俗音樂已從悲哀走向快樂

另外一種通俗音樂，它代表社會中絕大多數人的心聲，是一個民族共同創作、長久累積下來的音樂形式，隨著社會的變遷而有所變化。從最早的自然民謠到三〇年代後的創作民謠都充分表達當時社會狀況，傳達特定時期的時代背景。它具有政治（如愛國歌曲）、商業（電影主題曲、廣告曲）、教育（勸世歌，表達對親友、師長的尊敬之歌）、娛樂、抒情（如以愛情題材之歌）等作用並廣為社會大眾傳唱欣賞，深具影響力。早期主要是流行曲調悲哀、含日本風之台灣歌曲；戰後初期承繼前者並加上日語歌曲的改編，引進海港派國語歌曲。六〇年代第一代國語歌曲及七〇年代校園民歌興起，新學院派的城市歌曲加入歌壇；八〇、九〇年代掀起民主、自由風，歌曲也百無禁忌，台灣搖滾樂應運而生，到目前歌壇的蓬勃發展，在在顯示台灣大眾化的通俗音樂已由悲哀走向快樂。學院派的音樂工作者加入創作行列，使流行樂也充滿契機，充分表達社會的動力和現象。這一切同時擴大接受者的層面，也因流行歌的多角化，深入不同年齡層與知識層，使通俗音樂能在社會各個角落駐足。

以上三種不同音樂，同時在台灣島上滋潤，發芽生根，相輔相成形成了我們特有的，充分表達我們生命的台灣音樂。因為各種音樂都十分不同且豐富，我們請了許多專家為我們做更詳細的敘述。台灣音樂甚少做周詳且全面性的整理。我們以惶恐的心情踏出第一步，希望能拋磚引玉，得到各界迴響，不吝指導，隨時給我們鼓勵和更正，讓我們「台灣音樂」能呈現更完美的一面，更有組織的介紹。這是我們大家的期許，也是我們關懷本土音樂的第一步，是最艱難、最刺激也是最惶然的第一步。

第一章　原住民音樂

林清財

原住民的起源

　　台灣原住民的祖先起源於何處，至今學者們仍有不同的看法。一種看法是台灣本來就是原住民的原居地；另一派則認為原住民是從其它地方遷進來的。傳說中泰雅人的祖先發源於中央山脈的大霸尖山，排灣、卑南則以大武山為聖山，平埔或阿美等部分族羣，則有祖先來自海外的說法。從這些原住民祖先起源的傳說來看，似乎這兩種看法都可能是正確的。也就是說部分族羣原居於台灣，另一些族羣則可能在較晚的年代才陸續搬遷進來。但是，不論事實為何，大部分原住民早已認同台灣是她們的故鄉。

　　台灣原住民雖然都是屬於馬來亞——玻利尼西亞種族，但是無論就生活方式、風俗習慣、信仰、語言、藝術、文化行為等，都有或多或少的差異。因此，學者們習慣以語言做為族羣分類的標準，將各族語言中稱為「人」的那個字做為該族的名稱，例如：「邵」、「布農」……都是指「人」的意思；但亦有例外，如「阿美」本義為北方，乃台東平原的住民稱呼住在稍北（卑南溪上游）一帶的人，後來被用來指稱全部的阿美族人。

　　根據這種分類法，學者們習慣上將原住民族分為兩大類，十七個族羣，二十幾個支族，好幾百個社。「社」乃是指一個聚落或村莊和她們的耕地、獵場等生活空間，常因為人口的增減、勢力的消長而有所變動。特別是漢人移墾台灣後，使得住在平原上的民族產生了較大的變動。基本上各社的移動，仍是依原社地的生態特性、族羣關係，向周圍外拓展、移出。

喜好歌舞的原住民

　　原住民生性樂觀，喜好歌舞。十八世紀初御史黃叔璥來到台灣，記下了當時原住民音樂生活的情況：

　　「飲酒不醉，酒酣則起而歌而舞。舞無錦繡披體……跳躍盤旋，如兒戲狀；歌無常曲，就見在景作曼

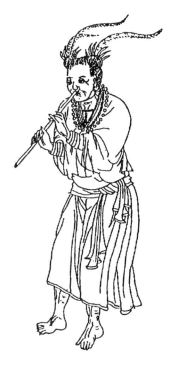

▲ 鼻簫：諸羅縣蕭壠熟番（男吹簫）。
出自《清職貢圖選》

◀ 迎婦：彰化地方東螺、西螺、大武郡、
半線等社娶親迎婦，可見鼓吹手在前領
隊。　出自《番社采風圖考》，國立中
央圖書館台灣分館收藏。

聲，一人歌，羣拍手而和。」

　　約在同時期另一個御史六十七也彩繪了部分原住民音樂生活的情況。

　　時至今日，原住民仍秉持好客的傳統精神，遇有喜慶邀請親族好友，或聚飲、談笑風生，歌聲傳情；或工作之餘、朋友相聚之時，用美酒、歌聲傳達情意。

　　人聲是最美好的，足可比擬天籟；然而溢呼情之外，或言詞難以形容、或羞於啓齒，就用肢體拍手、舞蹈應和；亦可延伸肢體，拾起工具製造出美好的聲音，進而模仿自然情況創造出發聲的工具——樂器。

　　台灣原住民樂器的種類也不少。應用肢體製造聲音的方式，如：拍

手、踏足、拍打身體某部、或用手指置於口內成哨聲、或用兩手掌交叉成環狀、或呼喚或吹出美妙旋律等，不一而足。至於運用物質所製成的樂器，基本上以竹、木、銅為主要材料。假如我們應用發聲原理來加以分類，原住民各族使用的主要樂器有：

一、體鳴樂器：

 1.樂杵：邵、布農

 2.竹筒：邵

 3.木鼓：平埔、阿美

 4.竹鼓：阿美

 5.鈴：阿美、泰雅、布農、卑

演奏口簧的泰雅老人。　林清財攝

南、平埔……

 6.薩鼓宜：平埔

 7.鑼：平埔

 8.曇磬：平埔

 9.口簧：平埔、阿美、泰雅、布農、卑南、賽夏、鄒、排灣、魯凱

 10.竹琴：阿美

二、氣鳴樂器：

 1.鼻簫：排灣、阿美、鄒、魯凱

 2.縱笛：泰雅、布農、鄒、排灣、阿美

三、絃鳴樂器：

 1.弓琴：阿美、布農、卑南、邵、鄒

 2.五絃琴：布農

原住民搬演器樂並不是當作藝術創作看待，以流行區域最廣的口簧為例，泰雅族人並不以其為樂器，而是用來傳遞訊息的，特別是用在男女求愛之時，它的用法和早期鼻簫的用法一樣。郁永河在〈土番竹枝詞〉中是這樣描寫鼻簫的：

「女兒才到破瓜時，阿母忙為構室居，吹得鼻簫能合調，任教自擇可人兒」

口簧、鼻簫、弓琴，時常也是夜闌人靜、燈火孤寂時，調解憂情所

用。黃叔璥在〈番社雜詠〉中描述道：

「製琴四寸截瑯玕，薄片青銅竅可彈，一種幽音承齒隙，如聞私語到更闌」

此情此景令人嚮往。但是口簧、鼻簫有時也是一種祭儀時所用的樂器。排灣和魯凱族的鼻簫是獵首回來時的祭典才使用的樂器；泰雅族的口簧舞也時常在獵首祭時，用來描述背著獵首上山、下山之情況。木鼓則大都用來傳遞訊息，特別是村落中有人死亡、或有敵人來襲。阿美族的竹琴則用在野外趕鳥、猴子、熊等動物，以免損壞農作物。鈴是原住民各族最通用的一種樂器，通常綁在身體某部，歌舞時產生美好的聲音。唯一例外的是居住在蘭嶼島上的雅美族，除了新屋落成禮當晚午夜時，人人用腳敲打地板應和歌聲外，似乎不見使用樂器的痕跡。

用歌舞歡慶豐收

習慣上當我們談及豐年祭，一定立刻想到阿美族人，光彩華麗的衣飾、純潔又樸實無華的舞步以及充滿活力又甜美的歌聲。這一切是多麼地令人難以忘懷，以致於人們忽略了其他台灣原住民一樣也有純樸歡樂的祭典。像泰雅族的收穫祭、賽夏族的祖靈祭、邵族的豐年祭、鄒族的祖靈祭、排灣族的收穫祭、布農族的小米豐收祭、西拉雅族的太祖祭典、巴則海族的牽田……等祭儀，雖然名稱翻譯上有所不同，但也都含有農作物收成後，向祖先神靈感謝的意思。同時各族也常在祭祀祖靈之後，用歌舞歡慶一年一度的盛會。這種盛會在文獻上即有記載，只是名稱稍有不同。

「每年以黍熟時為節，先期定日，令麻達（青年）於高處傳呼，約

會飲：每當穀物收成時，整個社會歡慶並飲酒作樂。大家坐在地上，以木瓢、椰子殼盛酒，愉快地喝著，不醉不休。　出自《諸羅縣志》

期會飲；男女著新衣，連手踏地，歌呼鳴鳴。」（出自黃叔璥《番俗六考》）

「收粟時，則通社歡飲歌唱，曰做田；攜手環跳，進退低昂，惟意所適。」（出自黃叔璥《番俗六考》）

「每秋成，會同社之眾，名曰做年。男、婦盡選服飾鮮華者，於廣場演賽。衣番飾，冠插鳥羽。男子二、三人居前，其後婦女；連臂踏歌，踴躍跳浪，聲韻抑揚，鳴金為節。」

賽戲：每年秋天收成時，同社裡大家聚在一起，稱為「做年」。每個人都穿著鮮豔華麗的服飾，在廣場上表演比賽。男子2、3人在前面，後面是婦女，大家手拉著手跳舞唱歌。　出自《諸羅縣志》

由這些記載我們可以發現，原住民農作物收穫之後的慶典，和漢人的過年相似，因而翻譯成「做田」、「做年」。直到今日，老一輩的巴則海人仍在使用「牽田」（kan－dien）、「做田」（tzo－dien）這些名詞。有慶賀就有歌舞，南部西拉雅人將這類歌舞稱之為「戲」，有「跳戲」（dio－hi）、「牽戲」（kan－hi）以及「尪姨戲」（anyi－hi），凡是載歌載舞的都可稱為「戲」。有趣的是東部的西拉雅人，至今仍稱阿美人的歌舞為「跳戲」。這種說法和「賽戲」一詞倒也一脈呼應。

以西拉雅族收成後祭拜太祖的音樂情況為例，祭儀音樂的使用可以分成三個階段：

1. 尪姨或個人在公廨（祭祖靈的地方）的做向、說向（「向」即咒術）。
2. 向頭（類似頭人）率眾人向祖靈獻祭的歌。
3. 公廨前的跳戲或稱牽戲。

一般說來尪姨、向頭以及各人唱唸的，做向、說向，還有在公廨中獻祭給祖先的歌，常帶有宗教性，一般人較不易接觸；同時常因這種歌詞一

直保持著祖先使用的語言，甚至唱唸者也無法完全了解。由於有這種特性，加深了本身的神秘性與隱閉性，更使得第三階段的跳戲突顯出節慶歡樂的氣氛。另一方面就純粹音樂觀點來比較，第一、二階段的歌常因祖先傳統之名，歌調顯得較簡單、沒有變化；而第三階段的音樂因無宗教上的禁忌，甚或平常之禁忌也一併開放，可以採用平日使用的歌調，這些原因都使得參與者有較多展現歌聲的機會，音樂也因此顯得較多樣化。

「豐年祭」一詞，似乎是日治時期才開始使用，而且僅局限在阿美地區的某幾個部落和邵族水社等少數地方。一般翻譯時較常用的仍是「收穫祭」、「新年祭」或「番仔過年」。豐年祭的舉行時間也須視各個地區、各種作物收成季節來定。一般約在農曆的七月至十月間，且常於月圓之日舉行。

豐年祭中的歌舞情況，也因各族音樂之不同而有所差異。例如布農族人以「祈禱小米豐收歌」（Pasibutbut）的獨特唱法而聞名於世，因此，傳統追求和諧唱法的其他祭典，一般人較少注意。雅美族人的「飛魚祭」也因「大船下水典禮」、「新屋落成禮」較受注意而相形失色，反而雅美唯一的舞蹈「甩髮舞」更受人關心。即使同一族羣，因地域、社、聚落之不同，歌舞也有很大的差異。花

1993年於港口社區舉行的阿美族豐年祭。　林清財攝

1986年台南頭社舉行的西拉雅族太祖祭儀。 　林清財攝

蓮市附近的南勢阿美以輪唱、應答唱法為主，海岸阿美雖也有獨特應答唱法，但其兩聲部更迷人；台東阿美則以自由對位的獨特唱法，媲美布農族的祈禱小米豐收歌，而名揚海外。

原住民的泛靈崇拜

原住民的信仰屬泛靈信仰，即是相信世間有鬼魂的存在，並且相信靈魂是存在不滅的。祖先教導子孫如何在山岳溪谷間墾種、在山野間狩獵，而免於饑餓；傳授裁製、織衣，免於寒暑交迫；利用天然的樹、草、石頭、石板、泥土建築房舍，躲避風雨吹打及烈陽烤晒……，祖先之恩永難忘懷。先人雖去，想來他們的靈魂必

也還在冥冥之中，觀察子孫的行為。在生之時敬祖、為善，死後才能通過那一道「彩虹之橋」，進入祖靈聚居的地方也就是「極樂世界」，與祖先一起過著快樂的日子。若是一生做過很多壞事，通過彩虹橋時就會從橋上掉下去，掉到惡靈的住家「地獄」去過苦日子。因此，人人生而相信一定要舉行各式各樣的祭祀。

雖然原住民各族間有類似的泛靈崇拜，但是祭祀重點、方式，各族均有其獨特性與需要性。例如：布農族有小米播種祭、播種終了祭、除草祭、驅鳥祭、小米豐收祭、新年祭、狩獵祭、獵首祭、打耳祭……等；阿美族的祭儀有驅鬼、海神祭、賽跑、

成年禮、豐年祭……等；泰雅族播種祭、摘穗祭、收穫祭、祖靈祭……；賽夏族的祖靈祭、鬼神祭……；鄒族的播種祭、除草祭、收割祭、祖靈祭、山川祭……；排灣族的五年祭、送靈祭、收穫祭、芋頭祭、獵祭……；雅美族的大船下水典禮、新屋落成典禮、捕飛魚祭、祖靈祭……等等。這些祭儀或因各族稱呼、或因翻譯而有所不同，但是我們可以看到，每一族羣都有祖靈祭的儀式。

再進一步分析，每個祭儀的背後不外乎與「靈」的關係之推延。我們來舉幾個歌謠中所唱的例子：

「茲遵從祖先之慣例舉行祭典，呈現酒、肉於你靈前，希望接納，保佑風調雨順，作物好收成，狩獵多獲，出草時能獵取更多人頭。」

布農人於出草前一個晚上，領頭人舉行飯沾時禱告：

「敵人今夜全來吃這個飯，惡靈能使來吃這個飯的人，如無手無腳之人，不能走路，不能作戰。」

即使獵回人頭置於獵首架前，頭人祈禱說：

「啊！你這人頭的弟兄，也必為我砍回來，你所有的家人，將被我獵首，任何多麼強的敵人，仍敵不過我。」

捕鹿：清代時淡防廳大甲、後壠、中港、竹塹、霄裡等社熟番，在秋末冬初時，各社聯合起來捕鹿。出自《番社采風圖考》，中央圖書館台灣分館收藏。

酒祭畢，頭人從羊皮袋中取出獵首，供所有獵過人頭、山豬、熊的人，每人挾些豬肉放進獵首的口中，頭人又一面倒酒進獵首，一面說：

「歡迎你來，你是很重要的客人，過後我們會出去打獵，請你吃很多野味，也會釀很多酒請你喝。所以你應該把你的家人都叫來，你一個人在此很寂寞的。」

所以人會受惡靈控制，人死後靈魂也是不滅的，希望靈魂能回去招來

更多同伴。獵首是需要非常勇氣的，那不僅象徵一個人成熟與否，更顯現個人的勇氣與社羣中的地位，否則不但不能見容於羣體，即使死後也因無勇氣，過不了彩虹橋去見祖先。

假若久旱未雨、作物枯死，必認為村落中有人違背祖靈之意。於是把犯了禁忌的人招來，罰他一隻雞，拿取雞頭、腸，一齊到河邊禱告說：

「許久未下雨了，想必有人犯了祖先之禁忌。現在我們已從他那兒索取一隻雞，呈供於神靈之前，懇請降雨吧！」

因此，靈和人是一樣人性化的。靈就是祖先的靈，因此和祖先溝通必須使用祖先的語言、保持原來歌調的樣子。只是時空的轉移，祭儀也因社羣之需要而有所選擇、合併或省略。歌謠更是時常形成一種象徵性與神聖性地存在著，不可或缺又難以理解。

永無止境的歌

當人們眼光放遠的時候，總忽略眼前的事物；歷史的堆積指引我們前行的道路，卻也同時阻擋了我們的視野。

今日的原住民已沒有祖先那麼幸運，雖然社地仍可耕種，但是產量已無法跟上經濟社會的需求。雖然部分聚落、社羣仍儘量維護文化的傳承，要求在外工作的年輕族人回到部落參與祭典，但是，每個部落的長者總是感嘆傳統文化已越來越難延續了。然而也有一些族羣或社羣的文化，在工業社會的夾縫裡，依然充滿生機。阿美族的歌舞伴唱帶從小河匯聚成一條主流；令人驚訝的是，原住民歌舞大賽時，竟然有四分之三左右為阿美的歌舞（1989年於台東），市面上多的是標榜「山地歌舞」的阿美歌謠。

原住民對文化的自省已經很多年了，只是，最近投入的知識份子更多，我們也發現新興作曲家打著族羣的名號；有將傳統歌調翻譯、改編的，也有直接以西洋方式配以和聲的，當然號稱從原住民音樂中取材創作的也不少，只是大家還未能完全了解與接受。

希望在這現代文明衝擊下的社會，我們也能保有一條美麗、清淨的小河，讓原住民的歌舞，像櫻花鉤吻鮭一樣，重回美麗之島；再唱一首永無止境的歌——歌頌祖先、歌頌大地。

【延伸閱讀】

台中縣立文化中心

　　1989年　《台中縣原住民音樂調查報告》

竹中重雄

　　1936年　《台灣蕃族の歌》第一集。

六十七

　　1961年　《番社采風圖考》，台灣文獻叢刊第90種，台灣銀行經濟研究室。

李壬癸，林清財

　　1980年　〈巴則海族的祭祖歌曲及其他歌謠〉，《民族學研究所資料彙編》第二
　　　　　　期：1－16，中央研究院民族學研究所。

佐藤文一

　　1931年　〈台灣府志に見る熟蕃の歌謠〉，《民族學研究》2（2），頁82－136。

　　1988年　《台灣原住種族の原始藝術研究》，南天書局。

宋文薰

　　1956年　〈新港社祭祖歌曲〉，《台大考古人類學集刊》7，頁59－68。

宋文薰，劉枝萬

　　1952年　〈貓霧捒社番曲〉，《文獻專刊》3（1），頁1－20。

宋光宇

　　1992年　《華南邊疆圖錄》，中央圖書館。

呂炳川

　　1979年　《呂炳川音樂論述集》，時報文化出版公司。

　　1982年　《台灣土著族音樂》，百科文化。

明立國

　　1989年　《台灣原住民族的祭禮》，台原出版社。

林清財

　　1988年　《西拉雅族祭儀音樂研究》，國立台灣師範大學音樂研究所碩士論文。

　　1995年　〈從歌謠看西拉雅族的聚落與族羣〉，《平埔研究論文集》，中央研究院
　　　　　　台灣史研究所籌備處。

凌曼立

 1961年 〈台灣阿美族的樂器〉，《民族所集刊》11，頁185－220。

張福興

 1922年 《水社化番杵の音ど歌謠》，台灣教育會。

笠原政治／編；楊南郡／譯

 1985年 《臺灣原住民族映像》，南天書局。

移川子之藏

 1931年 〈頭社熟番の歌謠〉，《南方土俗》1（2），頁137－145。

許常惠

 1978年 《台灣山地民謠原始音樂1／2》，台灣省山地建設學會。

 1984年 《多采多姿的民俗音樂》，文建會。

 1985年 《中國民族音樂學導論》，百科文化。

 1986年 《現階段台灣民謠研究》，樂韻出版社。

 1991年 《台灣音樂史初稿》，全音樂譜出版社。

 1994年 〈台灣原住民在亞太民族音樂的定位〉，《台南家專音樂科紫竹調》六，
 頁1－10。

國分直一／著；林懷卿／譯

 1970年 《台灣民俗學》，世一書局印行。

黃叔璥

 1957年 《台海使槎錄》，台灣文獻叢刊第四種，台灣銀行經濟研究室。

詹素娟

 1986年 《清代台灣平埔族與漢人關係之研究》，國立台灣師範大學歷史研究所
 碩士論文。

陳漢光

 1955年a 〈東番記與東番考〉，《台灣風物》5（7），頁1－6。

 1955年b 〈琉球傳與東番考〉，《台灣風物》5（11／12），頁1－5。

黑澤隆朝

 1973年 《台灣高砂族の音樂》，雄山閣。

朝倉利光、土田滋　編集

 1988年　《環シナ海、日本海諸民族の音聲、映像資料の再生、解析》，北海道
 大學應用電氣研究所。

蔡曼容

 1987年　《台灣地方音樂文獻資料之整理與研究》，國立台灣師範大學音樂研究
 所論文。

劉斌雄

 1962年　〈台灣南部地區平埔族的阿立祖信仰〉，未發表手稿影印本。

 1987年　〈台灣南部地區平埔族的阿立祖信仰〉，《台灣風物》37（3），頁1－
 62。

駱維道

 1973年　〈平埔族阿立祖之祭典及其詩歌之研究〉，《東海民族音樂學報》1，頁55
 －84。

Loh, I－To

 1982　　Tribal Music of Taiwan： with Special Reference to the Ami and
 Puyuma Styles； U－M－I Dissertation information service.

第二章　台灣福佬系民歌

陳俊斌

　　世界上大概沒有不唱歌的民族吧？心情不好時，嘴巴哼上幾句，多少能把積存在心中的苦悶紓解掉一些；心情好的時候，更是要唱歌，原來只有三、五分的快樂，藉著歌聲，似乎可以渲染成八、九分。

　　提到唱歌，很多人會想到

「KTV」，或許也有人會想到音樂廳裏，聲樂家鼓足了丹田的力氣，唱出挺拔的高音。然而，在沒有KTV，沒有音樂廳的年代，人們是怎麼唱歌的呢？在那個年代，沒有「排行榜」，沒有「偶像歌手」，只要想唱，不論是誰、不管在何處，都

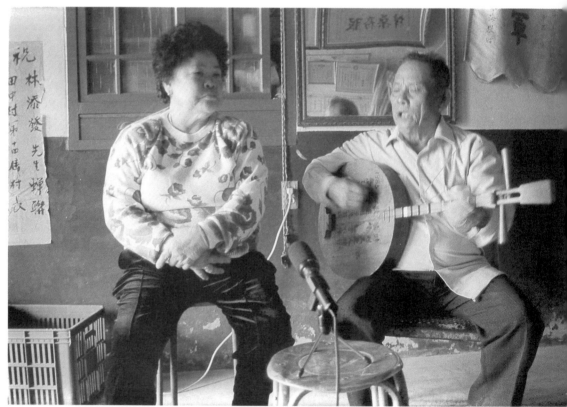

恆春民謠常見的「對唱」組合，唱者自奏樂器（月琴：林添發）。　高嘉穗攝

可以隨興地歌唱。這些歌曲，是社會成員們的集體創作，或許最早時，有個人創作了一個曲調，經過大家口頭唱來唱去，你有你的唱法，我有我的唱法，我這裡加些東西，你那裡減些東西，而形成了不專屬於某一人的曲調，這樣的歌曲，我們稱之為「民歌」。

在民間廣泛傳唱的民歌

民歌，是音樂形式中較原始、較初級的形式。在物質文明越不發達的年代或環境，民歌往往越流行，和人民生活之間的連繫也就越密切。民歌可以歌唱出一個人從生到死的過程，歌詠成長的儀式、婚喪喜慶的場面；可以描述生活中食、衣、住、行等環節；人與人之間，也可以藉著民歌來交往、溝通。這種情況下，生活裏缺少了民歌，就像食物沒有味道、花朵沒有色彩一樣，令人難以忍受。

「民歌」這個名稱，源自於「folk song」一詞，在民間則多稱「民謠」、「歌謠」等，指的是在民間廣泛傳唱、流傳久遠、不確定作詞、作曲者的歌曲。我們也可以聽到民間有所謂「唸歌仔」、「唸歌唱曲」種種說法，從這樣的說法，我們也就不難想像民歌和語言之間的密切關係了。有些民歌，尤其是兒歌、童謠，例如：〈天黑黑〉、〈白鷺鷥〉等，是比較接近誦唸的。而由於漢語具有聲調變化的特色，也就是說，像北平話的四聲或閩南話的七聲，平、上、去、入等各聲調，本身就具備了不同音高的變化，所以即使是誦唸的歌謠，還是有一定的旋律性，聽起來像是介乎說和唱之間。

民歌旋律建立在歌詞聲韻上

為了讓曲調更具音樂性，在演唱民歌時，有所謂「拗韻」、「牽尾音」等手法。所謂「拗韻」，「拗」是指「折」、「彎曲」的意思，也就是說，唱民歌時，曲調旋律和歌詞的聲調高低要互相配合，既要清楚地唱出聲調變化，不致使人誤解詞意，又要使曲調能曲折有致，綿延迴盪。所謂「牽尾音」，含有尾音拉長、「曼聲而歌」的意味；透過「曼聲」、裝飾音的運用，對曲調產生美化的作用，讓聽者有「餘音繞樑」的感受。由這些手法的運用，我們可以知道民歌旋律主要是建立在歌詞聲韻上的。

除了「拗韻」、「牽尾音」外，演唱民歌時，「罩句」也是很重要的。所謂「罩句」就是「押韻」。台灣歌謠的歌詞通常分為「七字仔」和

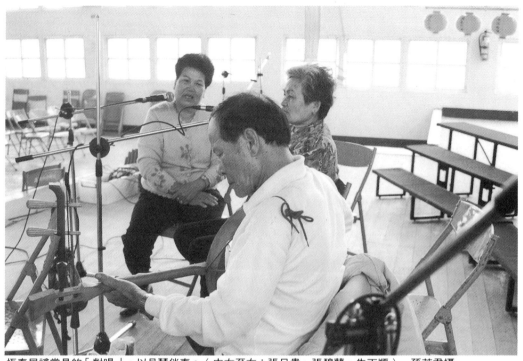

恆春民謠常見的「對唱」，以月琴伴奏。（由左至右：張日貴、張碧蘭、朱丁順）　孫芝君攝

「雜唸仔」兩種形式，「七字仔」的歌詞形式跟七言絕句很像，以四句為一個單位（稱為「一葩」），每句有七個字，是十分規律的模式；相反地，「雜唸仔」則指句數、字數呈不規則的歌詞形式。不管是「七字仔」或「雜唸仔」，每句歌詞最後一個字都要押韻，這便是「罩句」。由於在很多民歌演唱的場合，歌詞都是歌者自編的，所以，「罩句」與否，對演唱民歌的人是一項重要考驗，演唱民歌而沒有「罩句」，常會被認為演唱功力有問題。

民歌傳唱常受區域限制

由於民歌和語言的關係如此密切，所以民歌的傳唱區域也就受到限制。同時，由於民歌的歌詞內容和生活環境、風俗民情息息相關，所以當民歌由發源地傳到其他地區時，演唱內容、唱法及型態都會因地區不同而產生變異。例如源於恆春地區的〈思想起〉，原始的演唱風格是接近「山歌」的，即興性強、節奏較自由；傳入城市後，旋律便逐漸變成「小調」的風格，歌詞較為固定、節奏較為平

穩、旋律較為流順、伴奏樂器也較為多樣；而在流傳至台灣各地後，〈思想起〉甚至被當成流行歌來唱，也被用在歌仔戲中演唱，這些流行歌化、戲曲化的〈思想起〉，已經不能算是民歌了。由此，我們可以說民歌是民間音樂的源頭，形式簡單、易學易唱的民歌曲調常被用來敘述故事而成為「說唱」形式，也常被用作戲曲演唱，甚至民歌的曲調也可改編成演奏曲，由樂器來演奏，這樣的例子在音樂史上屢見不鮮，所以民歌是珍貴的民間音樂資源。

從另一方面來看，由於民歌和生活環境的關係十分密切，所以生活型態改變，常使民歌的曲調以其他形式存在，甚至民歌本身也會隨著生活型態的改變而湮滅，例如：原來在農田、茶園裡唱的民歌，會因為耕作型態改變、活動空間變小而消失。想想看，以前完全由人工栽種的情況下，需要大量的人力，在耕作中如果一邊唱歌、一邊工作是可以消除疲勞的，而在以機器代替部分人力的耕作型態下，民歌對唱的機會自然大大地減少了，因為人總沒辦法和機器對唱山歌吧？

社會變遷造成民歌消失

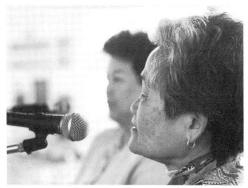

民謠演唱者的神情，圖為張碧蘭。　孫芝君攝

擅於唱、奏的恆春歌手常擁有數種樂器，以便選擇。此為恆春鎮的張文傑與他的二把月琴。
孫芝君攝

近數十年來，台灣社會環境、生活型態急遽改變，民歌消失的情形十分嚴重。以福佬系民歌而言，目前還以較原始的風貌保存、傳唱民歌的地區大概就只有恆春半島了。

台灣住民族羣中，福佬人佔了人口總數的四分之三，福佬人或稱「河洛人」、「鶴佬人」，使用閩南語。一般來說，閩南語可分為泉州、漳州、廈門等不同的腔調，而在台灣所使用的則是泉、漳混合的腔調；同時，在台灣使用這種泉漳混合的閩南語人口中，不僅包含了福佬人，甚至部分客家人、原住民和外省人也能很熟練地使用這種語言，所以，我們通常把這種閩南語稱為「台語」。由中國移居台灣的漢人，最早在台南一帶墾殖，漸次向北、向南開發，而恆春半島和東部的開發較遲。

對於台灣福佬系民歌的分類，許常惠教授將之分為「彰南地區」、「恆春地區」、「其他地區——蘭陽、台北等地區」。這樣的分類，基本上和台灣開發過程中所形成的區域劃分大致吻合，在此，我們即以上述的分類為準，來看看台灣福佬系民歌傳唱的情形。

首先，我們先來了解目前在民歌的保存、傳唱上還保有較原始風貌的恆春地區。我們對恆春民謠的認識，始自1967年，許常惠教授帶領「民歌採集運動」西隊❶，在恆春採集了相當多質樸感人的福佬系民歌，並發掘了陳達。從此，在我們的印象中，陳達和恆春民謠之間幾乎劃上了等號。

民歌具生活化的民間特質

事實上，陳達固然是非常傑出的恆春民謠歌手，但是我們對恆春民謠的認識，應該超越明星崇拜的心態，更進一步了解恆春民謠實際傳唱的情形。因為，民間音樂不像西方古典音樂，是由巨匠式大師們所架構的，相反地，民間音樂的價值在於傳習過程的集體性、口頭性，以及所形成的活潑的、生活化的民間文化特質。

目前在恆春地區傳唱的「恆春調民謠」，包括了〈思想起〉、〈四季春〉、〈五孔小調〉、〈平埔調〉、〈牛尾絆〉等曲調。〈思想起〉是最廣為人知的曲調，它甚至流傳到台灣各地，然而要聽道地的〈思想起〉，還是得在恆春地區才能聽到。所謂恆春地區，指的是清光緒元年所設的「恆春縣」縣轄地區，包含了現在的恆春鎮、車城鄉、滿州鄉、枋山鄉、牡丹鄉等鄉鎮，目前傳唱恆春民謠的地區以恆春鎮、車城鄉、滿州鄉較為盛行。

〈平埔調〉也是大家較為熟知的曲調，我們一般稱為〈台東調〉，而根據滿州鄉出生的鍾明昆老師表示，這個曲調可能和恆春地區的原住民有極密切的關係，所以在恆春地區多稱〈平

埔調〉，然而，由於恆春地區早年有很多人到台東墾荒，把這個曲調帶到台東，並且常以〈來去台東〉開頭來演唱，於是便被稱作〈台東調〉了。這個曲調後來被改編成〈耕農歌〉，收錄在國小音樂課本中，並且也被用在歌仔戲、流行歌中，變成〈三聲無奈〉和〈青蚵嫂〉，而廣為流傳。

〈五孔小調〉雖是閩南歌仔系統的民歌曲調，並非恆春土產，然而，這個曲調傳入恆春後被「恆春化」了，滿州鄉人甚至說他們唱的〈五孔小調〉

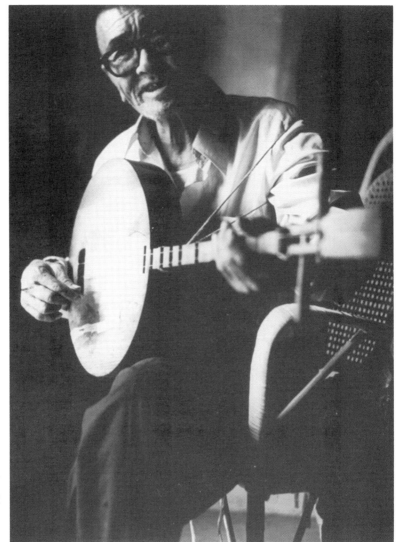

陳達　梁正居攝

是被〈牛尾絆〉牽走的〈五孔小調〉，和台灣其他地區所唱的〈五孔小調〉已經有明顯的風格差異。觀察〈五孔小調〉在恆春所形成的獨特風格，可以說是民歌傳唱、演變中，一個有趣的現象。

民歌曲調和原住民關係密切

〈四季春〉和〈牛尾絆〉是一般人較不熟悉的恆春民謠，這兩首民謠是恆

春民謠中曲調結構最簡單的，然而演唱出來的旋律卻是變化最多的。〈四季春〉在楓港村的唱法和其他地區有明顯的不同，所以楓港唱法的〈四季春〉又稱〈楓港調〉。〈牛尾絆〉在以往則常用在嫁娶前夕，新嫁娘和女方親友對唱時所用，旋律起伏很大，並且在旋律中使用了介於大三度和小三度之間的中立三度音程，所以聽起來相當悲戚，這個曲調也很可能和原住民有極密切的關係。

當一個恆春民謠的曲調被使用時，例如唱〈思想起〉，並不是把歌詞套進一個固定旋律裡，因為所謂的「旋律」是有固定音高、節奏的，而一個恆春民謠的曲調並不代表一個固定旋律，它只代表一個在演唱時必須遵循的骨幹，這骨幹包含曲調的開頭及結束應該以什麼音形進行、應該在怎樣的音區裡演唱、裝飾音應該用什麼音形及用在哪裏等等的規範。演唱者可以在這些規範下，依據歌詞的聲韻去「拗韻」、「牽尾音」，因此，即使使用同一曲調，依據不同歌詞唱出來的每一首〈思想起〉，旋律都會不一樣，也就正因為有這個特點，這些恆春民謠的曲調所適用的歌詞也就包羅萬象，演唱者可以在不同場合，依據他想要表達的意思，使用這些曲調

即興地編詞唱出來，充分顯現了恆春民謠豐富多變的樣貌。

動植物生態都成為演唱的基調

恆春有多種風貌的地形、豐富的動植物生態，這些都成為演唱內容的基調。一個人獨自吟唱時，常面對自然景物觸景生情；而男女以所謂「相褒」的對唱形式對答時，更常以山川、花鳥魚獸為題，下面這首歌詞便是很好的例子：

「一叢好花在深山，開卜二蕊好排壇。一蕊不挽留來看，留卜掛君的心肝」❷

由這些歌聲中，我們可以感受到恆春人和大自然間的深厚感情。

我們再來觀察其他兩個地區的民歌，「彰南地區」包括中央山脈以西的中南部平原，是福佬系移民開發最早的地區，這地區的民歌有很多是由閩南一帶隨著墾殖的移民傳入的，目前在閩南和台灣彰南地區發現共通的民歌有〈草蜢弄雞公〉、〈天黑黑〉、〈六月田水〉、〈牛犁歌〉、〈雪梅思君〉、〈五更鼓〉等。台北和蘭陽地區早期也有「相褒」對唱及即興編詞的民歌傳唱，例如宜蘭的〈丟丟銅仔〉，然而目前這種較原始的民歌演唱形式幾乎已經絕跡了，這些民歌曲調多保

存在說唱及戲曲中，例如：彰南地區的〈桃花過渡〉、〈留傘調〉、〈彰化調〉，台北地區的〈崁仔腳調〉、〈艋舺哭調〉，蘭陽地區的〈丟丟銅仔〉。

從民歌可得知先民生活景況

台灣福佬系民謠固然在歌詞體制上承襲中國的歌謠形式，有些曲調也是由閩南移入，但大部分則是這片土地上的人民所共同創造的，甚至是和客家人、原住民的文化涵化、融合後才產生的。例如福佬人、客家人、排灣、卑南、阿美、平埔族混居的恆春地區，傳唱恆春民謠的不僅是福佬人而已；從曲調的分析來看，〈平埔調〉、〈牛尾絆〉受原住民音樂影響的可能性也很大，這種文化上的涵化、融合，是在探討台灣福佬系民歌時不能忽略的。

民歌是生活的，所以從民歌歌詞的記錄裡，我們可以略窺先民的生活景況和墾拓的艱辛。而在生活型態急遽改變的今天，民歌的保存、傳唱，無可避免地面臨極大的困境。如何使民歌繼續保存、傳唱，是熱愛本土文化者需要共同思索的問題，而如何透過對先民生活面貌、土地與風情的認識來了解民歌，透過民歌來了解本土文化、增進人和人、人和土地之間的情感，也是我們要共同關心的課題。

恆春民謠演唱者自唱自奏（林添發，月琴）　高嘉穗攝

【註釋】

❶ 民歌採集運動：1967年，許常惠教授與史惟亮教授共同發起「民歌採集運動」，當時分為東、西兩隊，許常惠教授帶領西隊，史惟亮教授帶領東隊，在1966至1967年間，「民歌採集運動」共採錄近3000首各族羣的歌謠。

❷ 「卜」唸作 beh，將要或想要的意思。

【延伸閱讀】

許常惠

　　1991年9月　《台灣音樂史初稿》，全音樂譜出版社

　　1991年1月　《從〈台東調〉到〈青蚵仔嫂〉的蛻變，談台灣福佬系民歌的保守性與適應性》，第四屆國際民族音樂學會議論文集，頁12-25，國立台灣師範大學音樂研究所。

　　1987年8月　〈從民歌手陳達，談台灣的說唱〉，《民族音樂論述稿㈠》，頁163-218，樂韻出版社。

　　1986年2月　《現階段台灣民謠研究》，樂韻出版社。

　　1982年9月　《台灣福佬系民歌》，百科文化事業公司。

　　1974年7月　《恆春民謠〈思想起〉之比較研究》，東海民族音樂學報第一期，頁12-43。

顏文雄

　　1967年6月、1969年1月　《台灣民謠㈠㈡》，中華大典編印會。

臧汀生

　　1980年5月　《台灣閩南語歌謠研究》，台灣商務印書館。

林二、簡上仁

　　1978年2月　《台灣民俗歌謠》，眾文圖書公司。

簡上仁

　　1992年9月　《台灣民謠》，眾文圖書公司。

　　1991年9月　《台灣福佬系民歌的淵源及發展》，自立晚報社文化出版部。

黃得時

　　1953年5月27日　《台灣歌謠之形態》，台灣文獻卷三期一，頁1-17。

陳俊斌

　　1993年6月　《恆春調民謠研究》，國立藝術學院音樂研究所碩士論文。

有聲資料

　　「民族樂手陳達和他的歌」，1971年，希望出版社。

　　「陳達與恆春調說唱」，1979年，第一唱片廠。

第三章　台灣說唱

竹碧華

唸歌的緣起

　　台灣民間稱說唱敘事歌謠為「唸歌」❶。所謂「唸」，自然是接近語言聲調的「說」；而「歌」，即是指唱的部分。所以「唸歌」其實就是「半說半唱」、「說中帶唱，唱中帶說」或「似說似唱」的說唱音樂❷。

　　台灣的說唱是明末清初，大量移民從閩南粵東等地東渡來台墾殖之後才有的。當時的移民以閩南漳州、泉州一帶的人居多，因此所帶來的鄉音，也以漳、泉一帶的民間音樂為主。流傳於閩南一帶的民間歌謠，他們稱之為「錦歌」或「歌仔」，傳來台灣之後，順應台灣的風土民情及結合台灣民間歌謠，逐漸形成具有濃厚台灣地方色彩的「台灣歌仔」，以此為基礎，發展成今天的台灣說唱，民間稱為「唸歌」。「唸歌」曲牌中有一部分是由閩南民間歌謠演變發展而成的，例如「雜念仔」、「都馬調」，與錦歌有相同淵源；另一部分則是由台灣民間民謠自然形成，例如

「江湖調」。

唸歌由歌仔簿編創而來

　　「唸歌」的唱詞是以福佬話（閩南語）演唱的，其來源大部分是由「歌仔簿」編創而來的，唱詞的字數大體上可分為兩類：

　　1.七字仔：即每句限七字（整齊句），每四句一節，四句都要押韻。

　　2.雜念仔：每句字數不一，句數

位於台南州嘉義市西門町一丁目十七番地的玉琴漢書部，於昭和九年（1934年）發行《農場相褒歌》上、下本。日治時代的歌仔冊，係以漳泉俗語土腔文字寫成歌詞，是「方言俗字」研究的可貴資料。莊永明提供

的稱為「歌仔簿」或「歌冊」。歌仔簿是以七言四句詩體寫成，既不註明何處說白，何處歌唱，也不註明用什麼歌調唱。在實際表演的時候，何時說，何時唱，用那一首歌仔調唱，完全由唸歌藝人自由決定❸。

歌仔簿的內容有短篇的歌謠，也有長篇的故事歌，不僅是說唱音樂的唱詞，也是民間廣泛流傳的讀物。因為在早期尚多文盲的鄉下，人手一本「歌仔簿」，聚集在市集或街頭巷尾聽「歌仔仙」唸歌仔，不僅為一種消遣，更可以增廣見聞。大多數歌仔簿的內容為教忠教孝的歷史故事，同時又可達到教育的目的。

唸歌的演變流傳

流傳於漳洲一帶的民間歌謠，不久成為漳洲一帶的說唱歌仔，傳來台灣繼續維持「唸歌」的民間曲藝，但是它不斷地吸收各種民間曲調，一方面豐富了台灣的說唱藝術，另一方面搬上舞台，發展成民眾所喜愛的歌仔戲。

(一)、傳統式唸歌（清朝至戰前）

台灣早期的唸歌，基本上以唱為主，除了極少數沒有確定音高而與說話無異，近於用念的唱詞外，完全沒有比較完整「說」的詞句。所用的曲

不定（長短句）。

「唸歌」所用的唱調，民間稱為「歌仔調」。「歌仔調」有廣狹兩義，廣義而言是指「唸歌仔」（台灣說唱）與歌仔戲使用的唱調，包括了江湖調、七字仔調、倍士調、都馬調、雜念仔、哭調……等；狹義是專指「七字仔調」（曲牌名稱）。

「唸歌」是中國眾多說唱曲藝其中的一支，而用來記載「唸歌」唱詞

楊再興與楊秀卿夫婦

模仿戲曲，尤其是歌仔戲的演唱方式，吸收其唱腔，加入表白（說唱者以第三人稱口吻講述故事情節），說白（說唱者以第一人稱口吻說話），咕白（將劇中人的內心活動用語言表示出來），維妙維肖地摹擬不同人物的聲音和語態，將整個劇情的進行及人物的感情、性格做生動的描繪。此種形態的說唱表演，必須要有過人的記憶力、想像力、表達力，還要有充沛的精力和變化不同聲音的能力❹。

牌數量少，唱法也比較簡單，大部分用「江湖調」、「七字仔調」兩種。因此我們稱早期的「唸歌」為傳統式的唸歌。屬於此類的說唱藝人有呂柳仙、邱查某、黃秋田等人。

(二)、改良式唸歌（戰後）

二次大戰後，由於「歌仔戲」在唱腔、曲牌、佈景等方面均改進不少，所以廣受一般民眾的歡迎，而原本以唱為主的「唸歌」，依舊唱著幾個有限的舊曲調，自然無法引起聽眾的興趣。因此有些歌仔藝人不得不尋求改良之途徑，即在「唱」的基礎上加入「說」的部分，稱之為「口白歌仔」，說唱藝人楊秀卿女士即是此種「改良式唸歌」的代表者。

所謂「口白歌仔」，即是說唱者

台灣說唱藝人各具特色

台灣的說唱藝人有陳達、阿丁仙、呂柳仙、陳清雲、楊秀卿、黃秋田、蔡金聰、張萬年、吳天羅、吳同月、邱查某、張新傳等人。這些藝人的演唱方式各有特色，現僅將呂柳仙、陳達、楊秀卿等三人的曲藝特色說明如下：

(一)、呂柳仙

本名石柳，台北縣人，過世前留下的演唱錄音帶頗多，計有〈金姑看

羊〉、〈孝子大舜〉、〈文嬉戲雪梅〉、〈周成過台灣〉等劇目十餘種，屬於中長篇的說唱；他的說唱，以「江湖調」為主，「雜念仔」為輔，再依劇情需要穿插演唱其他曲牌。演唱方式以「唱」為主，用月琴伴奏，自彈自唱，是一位典型的傳統式「唸歌」的說唱藝人。

㈡、陳達

屏東縣恆春人。他是近十幾年來最為台灣音樂界所熟知的民間說唱藝人。他的音樂沒有師承，不識字，不識樂譜，一切憑口傳，無師自通地把他所聽到的恆春一帶的民歌，以他自己的演唱方式表達出來，使他的說唱曲藝更活潑，富於變化。因此，他的演唱曲牌及內容不同於其他台灣說唱藝人，而形成其獨特的說唱風格。

陳達的說唱，以傳統曲牌〈五孔小調〉與民歌曲牌〈思想起〉、〈四季春〉用的最多，為其說唱音樂的主幹，是屬於民謠類的說唱藝人❺。他用月琴伴奏自彈自唱，彈與唱是一體的，不能分開。陳達一生的說唱生涯，可歸納為下列三點：❻

1.是未經人工改造的遊吟詩人。

2.是作曲家兼演唱家。

3.台灣最後一位傳統說唱藝人。

㈢、楊秀卿

台北縣人，為台灣現存說唱藝人中之佼佼者，曾於1989年獲頒教育部薪傳獎。其曲藝成就已獲得民族音樂學者及大眾的肯定。她一生的「唸歌」生涯充滿了辛酸和血淚，尤其是幼年學藝刻苦奮鬥的歷程，更是令人感佩。

四歲時因感冒發燒延誤就醫，造成了雙目失明，十歲時被以賣唱為生的蕭姓人家收養，開始學習歌仔，自此展開了她的唸歌生涯，至今四十餘年，其間經歷了傳統式「唸歌」及現代改良式的「口白歌仔」。

楊秀卿女士的說唱是自己彈奏月琴，自彈自唱，她的先生拉大廣弦為其伴奏。楊女士的「口白歌仔」所使用的曲牌，除了傳統式唸歌所使用的「江湖調」、「七字仔調」、「雜念仔」、「都馬調」之外，還從歌仔戲及高甲戲中吸收了許多曲牌，來豐富她的歌仔曲藝，以求變化。總歸楊女士歌仔曲藝的特色如下：❼

1.聲音變化唯妙唯肖。

2.口白與唱曲並重。

3.曲牌運用豐富。

4.過人的記憶力。

唸歌的內容包羅萬象

台灣「唸歌」的說唱內容，包羅萬象，十分廣泛，最主要的有以下三類：

㈠、改編中國歷史及民間故事

此類題材最多，劇目包括孝子大舜、呂蒙正、三國演義、雪梅教子、金姑看羊、詹典嫂告御狀等。

㈡、改編台灣歷史及民間故事

包括周成過台灣、乞食開藝旦、姻花女配夫、蘭陽風雨情等。

㈢、勸世教化類

勸賭博、勸少年、勸善歌等。

唸歌的曲牌豐富多樣

台灣民間的說唱音樂——「唸歌」，最具有代表性而經常使用的曲牌有下列幾種：

㈠、江湖調

因走江湖賣藥的說唱藝人經常演唱此調而得名，亦稱「賣藥仔調」。江湖調可說是台灣說唱音樂的「招牌曲」，楊秀卿女士喜歡用「江湖調」來說唱「勸世歌」。

㈡、七字調

因七個字一句，所以稱之為「七字調」或「七字仔調」或「歌仔調」。它是台灣民間歌謠中，流行十分廣泛且最具變化的一個唱腔曲牌，也是歌仔戲最重要的唱腔。在楊秀卿女士的「口白歌仔」中，其重要性僅次於「江湖調」。

㈢、都馬調

原名「雜碎調」，在閩南一帶經過改良而成，又稱為「改良仔正調」，後來由都馬劇團帶到台灣，流行後被稱為「都馬調」。

㈣、雜念仔

說白性強，歌詞長短不一，歌唱旋律完全隨著歌詞聲調的抑揚而變化。因係唱唸之故，並無固定的曲調進行，通常均做為長篇敘述之用。

以上四種曲牌，是傳統式的台灣「唸歌」所普遍使用的，而改良式的「口白歌仔」則是以「江湖調」為主。每位說唱藝人都有個人擅長或不喜歡的曲牌，有些人較少唱「七字仔」；有些人較少唱「雜念仔」。楊秀卿女士的「口白歌仔」除了上列四種曲牌外，亦運用一些「歌仔戲調」曲牌，例如：「更鼓調」、「霜雪調」、「哭調」、「嘆煙花」等，來豐富她的說唱曲藝。

伴奏樂器

台灣說唱（唸歌）不論是傳統式的「唸歌」，或是改良式的「口白歌

唸歌常用的伴奏樂器：月琴。

仔」，都有樂器作為伴奏。最常見的伴奏方式是由一名說唱藝人自彈月琴，由另一位樂師拉大廣弦伴奏，這是台灣說唱的標準搭配。楊秀卿女士的說唱便是如此。

(一)、月琴

形圓如月，故叫月琴。說唱藝人所使用的月琴，琴頸較長，只有二弦，不同於一般的月琴。兩弦相差完全四度，全琴長86公分，共鳴箱直徑為37公分，是一種擅長表現悲悽情緒的撥弦樂器，為台灣說唱使用最普遍的樂器。

(二)、大廣弦

為二弦的擦弦樂器，較其他的擦弦樂器大些，因而得名。全琴長73公分，共鳴筒口徑為15公分；另一端為13公分，筒深18公分。音色較深沉，適合表現悲悽與蒼涼色彩的音樂。

結語

「唸歌」在台灣社會流傳已有三百多年的歷史了，在早期的台灣，它的喜、怒、哀、樂及生活百態藉著說唱藝人的吟唱表達出來，尤其在二次大戰前後時期，因為教育不普及和缺乏娛樂活動，聽「唸歌」就成為當時人們的重要娛樂。

近年來由於說唱藝人的逐漸凋

唸歌常用的伴奏樂器：大廣弦。

與人民的生活可說是息息相關。說唱曲藝不僅在民間茁壯發展，更把人民零，且大多無傳人，「唸歌」這項在台灣流傳已久的說唱曲藝，幾乎已快面臨失傳的命運。幸有一些關心台灣本土音樂的學者、專家及藝人們，希望經由他們的努力，能將「唸歌」這項傳統的民俗曲藝延續下去。

【註釋】

❶ 　本文所說的台灣說唱，係指用福佬話演唱的說唱音樂而言。

❷ 　張炫文《台灣的說唱音樂》（ 1986，台灣省政府教育廳交響樂團出版 ）。

❸ 　王振義《淺說閩南語社會的唸歌》（1987，台灣史研究暨史料發掘研討會論文集 ）。

❹ 　張炫文《台灣的說唱音樂》。

❺ 　許常惠教授把台灣說唱按唱曲來源之不同，分類為：唸歌仔類、民謠類、乞食調類、南管類、雜唸仔類。見《民族音樂學導論》（1993，再版，樂韻出版社 ）。

❻ 　許常惠《民族音樂論述稿(一)》（ 1987，樂韻出版社 ）。

❼ 　竹碧華《楊秀卿歌仔說唱之研究》（ 1991，文化大學藝術研究所碩士論文 ）。

【延伸閱讀】

張炫文

　　　　1986年　《台灣的說唱音樂》，台灣省政府教育廳交響樂團發行。

劉春曙・王耀華編著

　　　　1986年　《福建民間音樂簡論》，上海文藝出版社。

許常惠

　　　　1987年　《民族音樂論述稿》，樂韻出版社。

　　　　1993年再版　《民族音樂學導論》，樂韻出版社。

竹碧華

　　　　1991年　《楊秀卿歌仔說唱之研究》，中國文化大學藝術研究所碩士論文。

呂柳仙的有聲資料（錄音帶）

- 青竹絲奇案【二卷】
- 金姑看羊【三卷】
- 周成過台灣【二卷】
- 呂蒙正【二卷】
- 詹典嫂告御狀【二卷】
- 十殿閻君勸世歌【一卷】
- 李連生什細記【六卷】
- 文禧戲雪梅【三卷】

- 孝子大舜【七卷】
- 呂蒙正拋繡球【一卷】
- 李哪吒鬧東海【一卷】
- 劉庭英賣身【四卷】
- 改過自新【一卷】
- 雪梅訓商輅【二卷】
- 呂蒙正賣離詩・呂蒙正樂暢姐【一卷】

※以上皆由月球唱片廠有限公司錄製

陳達的有聲資料（唱片）

- 民族樂手陳達和他的歌（唱片一張、書一冊），史惟亮著，1971，台北希望出版
 社。
- 陳達與恆春調說唱（唱片一張），許常惠編輯，1979，台北第一唱片廠。

楊秀卿的有聲資料（CD、錄音帶）

- 楊秀卿的台灣說唱（CD二張），竹碧華著，行政院文化建設委員會出版，1992，民
 族音樂系列專輯第二集。
- 楊秀卿的唸歌藝術（錄音帶十卷），王振義、溫溪泉製作，台灣歌仔學會監製，
 1994，嘉映傳播事業股份有限公司出版。
- 通州奇案（二卷）　　　　月球唱片廠股份有限公司
- 勸善歌（一卷）　　　　　月球唱片廠股份有限公司
- 勸賭博（一卷）　　　　　月球唱片廠股份有限公司
- 廿四孝傳（一卷）　　　　月球唱片廠股份有限公司

第四章　南管音樂

王櫻芬

「南管文化圈」遍布各地

南管是閩南泉、廈地區流傳久遠的古老樂種，隨著閩南移民傳至台灣、香港、東南亞等地，流行於各地的閩僑社會，形成一南管文化圈。雖然南管傳入台灣的確實年代並無記載，但是由文獻資料可知台南地區至遲在十八世紀前半葉便有南管的活動，迄今已有兩百五十年以上的歷史❶。在這兩個半世紀中，南管隨著移民的腳步逐漸遍布全台。根據李秀娥的調查，目前已知確實存在過的館閣至少就有一百零三個❷，分布地區除了苗栗、桃園、南投外，各個縣市都曾有南管館閣，可見南管在台分布之廣，與台灣的移民史與開發史有著密不可分的關係。

定義南管

歷來南管名稱多所分歧，以往有弦管、洞管、南曲、郎君樂等稱呼，現在閩南一帶多稱之為南音，台灣稱為南管，東南亞一帶則稱做南樂。

南管社團在鹿港龍山寺練習，並指導後進。　李燦郎攝

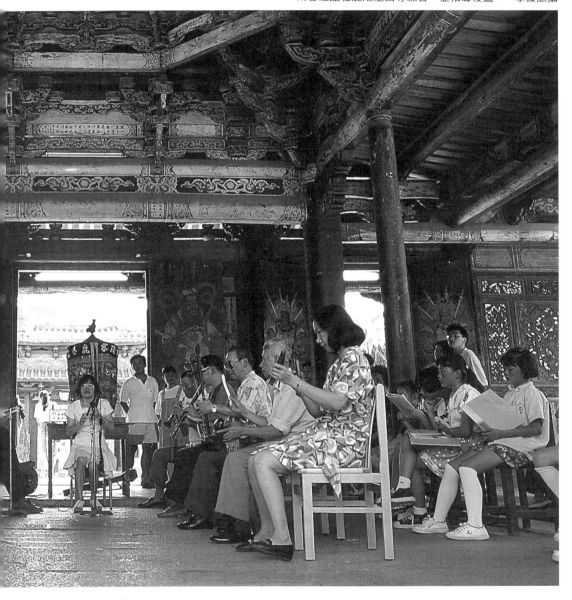

在台灣，南管的定義又分狹義和廣義兩種。狹義的南管，也是目前較通用的定義，是專指一種小型室內樂，通常由五個樂器組成，包括琵琶、三絃、洞簫、二絃、拍板、稱「上四管」；演出歌樂時加上一位歌者，由歌者兼執拍板，擊節而歌；有時還加上四個打擊樂器，包括雙鈴、響盞、木魚狗叫（兩者合而為一，狗叫即小鑼）、四塊，外加玉嗳（又稱嗳仔，即小嗩吶），稱為「下四管」，與「上四管」加起來便稱「十音會奏」。有時，也會加上品仔（即橫笛），此時品仔便取代洞簫成為主要的吹管樂器，如此的樂器組成稱為「品管」，相對於以洞簫為主的「洞管」。

廣義的南管，範圍相當廣泛，除了前述狹義的南管音樂之外，還包括以南管音樂為基本曲調的戲曲與音樂，如梨園戲、高甲戲、太平歌、車鼓等等，在民間統稱為「南元」（即「南的」），相當於北管系統的「北元」（即「北的」）。其中梨園戲與南管音樂的關係最為密切，其唱腔以南管為主，加上動作、對白，有極為古老而固定的表演形式及劇本劇目，保有許多宋元南戲的遺跡，是目前公認現存最古老的劇種之一。高甲戲是

二絃，演奏者為陳士高先生，王櫻芬攝於台北市閩南樂府

清代中葉之後新興的劇種，結合了南管唱腔及「正音」（江西班、平劇）的武打及後場，故稱「南唱北打」。❸太平歌及車鼓亦採用南管曲調，但唱法較為粗糙質樸，使用樂器也較簡化，詳細內容請參見本書第七章歌舞小戲（陣頭）。

源遠流長的南管歷史

南管音樂的沈靜典雅，往往讓初聽者直覺到它的古老。究竟南管有多麼古老？目前學界雖仍無法確定南管

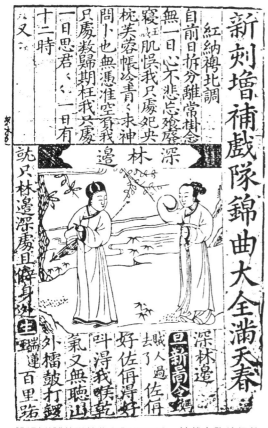

新刺增補戲隊錦曲大全滿天春

紅衲襖北調

自前日拆分離常懸念
無一日心不悲忘殘喘
寢狂肌誤我只廢死央
枕芙蓉帳冷青青求神
問卜也無憑准貢我只廢
只廢救歸期枉我只廢
一日思君、、一日有
十二時又

邊林深

就只林邊深處且藏身外我
生蓮連百里路
外擋鼓打鑼
氣又無聽山
好佐我淚乾
呌淚我供好
去賊人過佐伴
深林邊
旦新高令媽

《新刊增補戲隊錦曲大全滿天春》，轉載自龍彼得著《明刊閩南戲曲絃管選本三種》。

產生的年代，但是多數學者認為南管的演奏型制、樂器特徵、曲牌名稱、樂理及樂譜等，在在保存了中國音樂史上漢、魏以降不同時期的遺跡，可說是中國音樂史的活化石，也是中國現存最古老的樂種之一。

　　但是儘管如此，目前我們可確實掌握的南管史料卻只能追溯到明代刊行的梨園戲戲文和南管曲簿。在戲文方面，有十六世紀中期明嘉靖刊的

《荔鏡記》戲文（全名為《重刊五色潮泉插科入詩詞北曲勾欄荔鏡記戲文全集》）和十七世紀初刊行的《新刊增補戲隊錦曲大全滿天春》。前者在英國牛津大學及日本天理大學圖書館各有一藏本，後者藏於英國劍橋大學圖書館。至於現存最早的南管曲簿，則是十七世紀初明代晚期刊行的兩本曲簿，即《集芳居主人精選新曲鈺妍麗錦》及《新刊絃管時尚摘要集》，藏於德國薩克森州立圖書館❹。這些戲文和曲簿中有許多曲目與現存的南管曲目在歌詞、撩拍（即節拍）、曲牌門類等方面幾乎完全一樣。可惜的是它們都沒有記出工尺譜，因此無法在旋律上與現在的曲目進行比對，但是我們起碼可以說這些曲目在明代已經存在，並且流傳至今，至於這些曲目在明代的演奏演唱情形與現在有何差異，則無法求證。

曲目與演奏型制建構南管

　　南管現存的曲目主要包括三個種類，即「指」、「曲」、「譜」。「譜」為器樂，共16套，大多為寫景敘物的標題性音樂。「指」和「曲」為歌樂，帶有唱詞，內容大多取自戲文或歷史故事，如陳三五娘、王昭君等。「指」有48套，每套包含數首

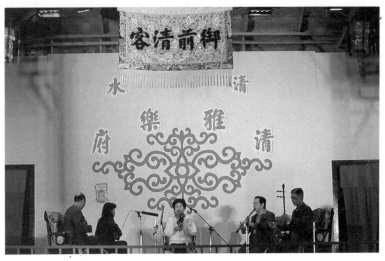

清水「清雅樂府」上四管合奏。　李燦郎攝

南管「上四管」的五樣樂器都各有特色，且較同類樂器接近古代型制。琵琶橫抱演奏，琴頸向後彎曲，四相九品❺，並有兩個半月形音孔；三絃屬南方「小三絃」，有別於北方「大三絃」；洞簫取竹之根部製成，

曲，雖有唱詞，但今人演出時大多不歌，僅以上四管或十音合奏。「曲」則有數千首，故有謂「詞山曲海」。由於曲子數量如此龐大，南管樂人除了口傳心授之外，更將這些曲子記錄於曲簿，以幫助記憶和留存（記譜法容後詳述）。

在演奏型制方面，目前以「上四管」最為常見，演奏時樂器的配置及座位的安排，乃以歌者兼執拍板者居中，琵琶、三絃在左，洞簫、二絃在右；「下四管」位置較不固定，目前常見的座次為雙鈴、響盞在左，木魚狗叫、四塊在右，玉噯則在拍板及洞簫之間，較靠近洞簫。

南管樂器極具特色

十目九節，一目兩孔，據劉春曙考證，現在南管洞簫長度約 57.5 至 58 厘米，相當於明、清時期的一尺八寸，故又名「尺八」；二絃形同宋代及現今韓國之奚琴，調絃琴軸向右，與二胡相反；拍板由五塊木板組成，演奏時左手執三、右手執二，端作凝神，兩手合擊。以上種種，說明南管樂器與其它同類樂器在構造上有顯著不同，保存許多古制遺跡，極具特色及研究價值。

這五件「上四管」的樂器，各司其職，以和為貴。琵琶為萬軍統帥，彈奏記於曲簿上的旋律骨幹音，掌控速度，音色鏗鏘有力，有如金石之聲；三弦為琵琶之輔，以低八度跟隨琵琶旋律及指法，沈穩厚實；洞簫根

據琵琶旋律及指法「引空伴字」，利用上下鄰音將短促剛硬的骨幹旋律轉化為圓潤連貫，成為有血有肉的生命；二絃則為洞簫之輔，以其擦絃之特殊音色若隱若現，與簫聲交織進行，在簫聲氣盡之時延長其音，填補空間，而絃音將盡時，簫聲又接著為下一骨幹音先行出音導引。樂人稱琵琶三絃的旋律為「骨」，洞簫二絃的加花為「肉」，就在骨肉的緊密配合下，樂聲綿延不斷，剛柔相濟，賓主有序，渾然天成；而在這一片絲竹聲中，拍板以其清脆的原木之聲獨出一幟，隨拍擊節，掌控速度，使得節奏進行更為鮮明，沈靜中不失活潑。

若逢唱曲，則在絲、竹、木聲中又加上人聲的妙趣。南管唱曲，強調使用真聲，著重氣貫丹田；講究叫字收音，慎辨讀音語音，以泉州方言為標準，咬字時一字數節，分字頭、字腹、字尾（譬如「相」分為「西」、「啊」、「ng」），而以字頭音所佔時值最長；潤腔作韻時，抑揚頓挫必須分明，但又須婉轉得當，切忌過猶不及，尤重歌者與樂器互相關照，聲息相契。

獨樹一格的「記譜法」

南管除上述特點外，其記譜法、樂理及演奏傳統也獨樹一格，自成體系。如前所述，南管工尺譜記錄的是琵琶彈奏的旋律骨幹音，稱為「骨」，主要由三部分組成；琵琶音高符號、琵琶指法符號、撩拍記號，有時還加上歌詞。琵琶音高採絕對音高，以ㄨ、工、六、士、一為其基本譜字；指法以點、挑、撚、甲等為其基本指法，符號記為「、╱○＋」等；撩拍亦即節拍，「拍」記為「○」，「撩」記為「、」。將這三部分組合起來，懂得識譜者，便能清楚掌握每一音之絕對音高、時值及彈奏方法。這與中國其它工尺譜大多採相對音高，而且每音時值並不明確標示的情形大異其趣，足見南管工尺譜之獨具特色。

南管的樂理三部曲

在樂理方面，可分由撩拍、管門

南管工尺譜

及滾門曲牌三方面介紹。

　　南管以「撩」作為節奏基本單位，以「拍」為拍板擊節之處。南管節拍共分六種：七撩拍、三撩拍、一二拍、疊拍、緊疊、散板。七撩拍即七撩加上一拍，共八撩，相當於8/2拍　同理類推，三撩拍為4/2拍，一二拍為2/2拍，疊拍為1/2拍，緊疊為1/4拍。散板為自由節拍，多出現於曲首或曲尾，稱「慢頭」、「慢尾」，也有出現於曲中者，稱「剖腹慢」。

　　南管的「管門」，簡言之便是調門，主要有五空管、四空管、五六四ㄨ管、倍思管四種。四個管門的區別在於「ㄨ」、「六」、「士」三個譜字的音高變化。這些譜字的變化，造成相鄰譜字之間音程距離的擴大縮小，因而形成以不同譜字為宮音的五聲音階。由於撩拍與管門牽涉到較專門的樂理術語，在此不擬多做介紹，有興趣者可參閱本章的參考書目。

　　南管的「滾門」與「曲牌」是南管指曲歌樂的分類系統，而利用滾門

「曲」的曲譜節錄

曲牌的規律來填詞度曲，則是南管的創作方式。簡言之，滾門是曲牌的門類，也就是將性質相近的曲牌歸為同一滾門。目前，滾門與曲牌還有許多問題有待澄清，但可以確定的是，滾門與曲牌為南管樂曲的創作、排場演出和學習，提供了重要的理論架構和認知基礎，這點由傳統排場必須根據滾門安排曲目便可知一斑。

演奏速度由慢到快

南管的排場演出，一向遵循「指、曲、譜」的順序進行，先以「指」開場（以往多是演奏完整一套，現在則大多只演奏最後撩拍較快的幾節），接著是一支接一支的「曲」，最後以「譜」結束（稱為「宿譜」）。以往，排場中唱曲需唱同一滾門之曲，若已唱盡，欲換滾門，則需唱「過枝曲」方能轉換。如今，南管排場雖仍依照「指、曲、譜」的順序進行，但是已成「泡唱」，不按滾門串唱，究其原因，蓋因學曲者日少，所

「指」的曲譜節錄

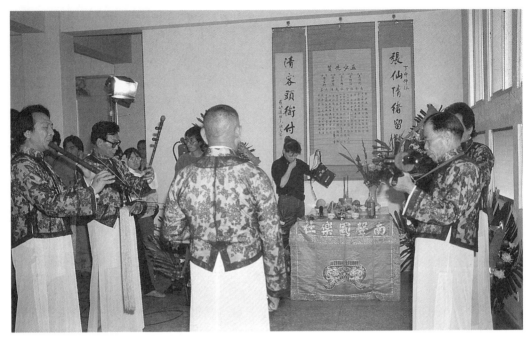

郎君祭，南管人供奉孟府郎君，係五代後蜀王孟昶。牆上懸掛的是先賢圖。王櫻芬攝於台南南管社。

學曲目有限，加上排場時間縮短，導致南管排場已無法重現當年盛況，令人惋惜。

傳統排場中，除了滾門的規定之外，在撩拍上也有所規定，通常由七撩拍的曲先唱起、過到三撩拍、再到一二拍、疊拍、緊疊等，形成由長拍到短拍循序漸進的架構。

這種由慢到快的節拍變化原則，貫穿南管的不同結構層次，大至整個排場，中至數曲相接的指譜，小至在一曲之中，皆普遍存在。例如：三撩拍的樂曲經常從三撩拍轉為一二拍，至曲尾最後一句才又轉回三撩。若是一二拍的樂曲，則大多曲中轉為疊拍，至曲尾最後一句才轉回一二拍。

這種由慢到快的原則也呈現於速度的變化，因為每一首南管樂曲在速度上都是由慢漸快，由庸容大度逐漸轉為活潑明快，直到最後一句才緩和下來，最後嘎然聲止，卻仍餘音繞樑。這是南管典型的速度處理。

「御前清客」的光榮歲月

南管雖然在台灣已存在了兩三百年，但是，對於南管過去在台的發展歷史，鮮少有史料可尋，而隨著社會的變遷，這些館閣目前已所剩無幾，

南管樂人也相繼凋零，相關文物亦日益散落。此外，南管社團活動的社會史也幾乎無人深入研究，因此，很難清楚勾勒出南管社團在台灣發展的歷史及活動的情形。以下根據口述歷史與田野調查所得，略作說明。

南管在廣義南管系統的各個劇種樂種中有最崇高的社會地位，這點從廟會中唯有南管陣頭可進廟中而太平歌只能站在廟外便可看出，而南管樂人們也大多以身為南管絃友為榮。這種崇高的社會地位，可能與南管樂人們盛傳的「御前清客」之傳說有關。據說，閩南五位南管樂師曾奉詔入宮為清康熙皇帝演奏而受封「御前清客」，並賜給宮燈及涼傘。這個傳說雖然無法在史籍上獲得證實，但是至今仍為南管絃友津津樂道；宮燈、涼傘已經是南管社團必備的道具，而「御前清曲」也已經成為南管常用的代稱。

傳統的南管活動大多以男性為主體，且多為有錢有閒之士紳階級的業餘嗜好。社團活動場所往往由有能力之絃友或由廟宇提供。活動場合包括平日排練、廟會出陣、絃友婚喪喜慶、搭錦棚、春秋郎君祭（南管人供奉孟府郎君，係五代後蜀王孟昶），近代尚包括國家慶典及音樂會演出。

郎君爺像

昔日視參加南管社團為一雅事，郎君子弟便是良家子弟的象徵，因此，南管在台灣曾盛極一時，遍佈全台，其中又以鹿港、台南等地最多。

朝向多元化發展

反觀目前現況，台灣雖號稱有二、三十個傳統的南管社團存在，真正有活動力的傳統社團卻不超過十個。但是，同時卻又有新的社團開始以新的面貌出現，而南管研習班也如雨後春筍般在各地相繼成立。這些新社團和研習班為南管的傳承及經營方式帶來新的氣象，而傳統社團也隨著時代的腳步而有所轉變。

這些改變呈現在目前南管的各個面向。以成員而言，女性參與的比率大為提高，尤其是「曲腳」（唱曲者）以女性佔絕大多數，而男性曲腳

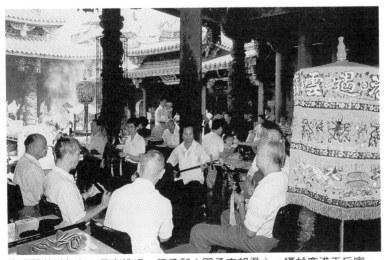

鹿港聚英社每年八月有排場，拜孟昶（即孟府郎君）。攝於鹿港天后宮，李燦郎攝。

取代的重要性，因為相較於泉州、廈門、新加坡等地曲藝化（即加上對唱及舞蹈化、戲劇化動作）、民樂化（即加上現代化國樂樂器，如二胡、大提琴等）等表演方式日趨普遍的情況下，台灣的南管倒是相當程度地保留了南管傳統的演唱演奏方式，以及對於館閣的觀念和習慣。但是，不可否認的，在兩岸開放交流之後，某些台灣的新興社團也明顯受到閩南南管一些新作風的影響，開始在表演形式上尋求新的變化，甚至結合實驗劇場的手法，在服裝、道具、舞台設計上都有相當的創新。這些創新的表演方式以及企業化、實驗性的經營理念，在在使得台灣的南管呈現出多元化的面貌，一方面既有相當傳統的館閣，如台南南聲社、台北閩南樂府，也有較具實驗性的社團，如漢唐樂府、江之翠南管樂府；此外，南管從1995年秋季開始，正式納入國立藝術學院新成立之傳統音樂學系的課程，成為一門可以主修的科目。如此將南管納入

則大多失去演唱機會，只好改為擔任「傢俬腳」（即樂器手）；此外，成員的社會地位及職業背景也趨向多元化。在活動場所方面，現在的社團有設於社區活動中心，研習班也有設於學校或社教中心，更有社團本身出資購買場地，並以企業化經營。活動表演的場合則明顯增加了音樂會及專業錄音，出國演出更是蔚為風氣。參加南管社團不再是為了提高社會地位，而是為了文化使命感，或是為了增加不同的音樂經驗。口傳心授的傳統教法已改為教看工尺譜，並佐以錄音機。

凡此種種，或許讓我們以為台灣的南管已經今非昔比。但是，台灣的南管在整個南管文化圈中仍有其不可

教育體系當中，雖然一方面可帶動社會上學習南管的風氣，但也可能會使南管在某種程度上變得僵化並喪失其原生態中的草根性，而利弊之間就看執事者如何拿捏了。無論如何，台灣的南管目前正隨著時代的脈動，朝向多元化的方向發展，讓我們拭目以待，並給予它適度的關心，盼望它能通過時代的考驗，繼續在這塊它已生長了兩三百年的土地上開花結果，生生不息！

【註釋】

❶　黃叔璥《台海使槎錄》中記載了有關郎君會的描述，而郎君會應是南管活動在當時的一種稱呼，詳見李秀娥1989：29－32，另參見邱坤良1992：271。

❷　詳見李秀娥1989：33－35。

❸　有關高甲戲的源起及內容，詳見《中國戲曲劇種手冊》，頁492－495。

❹　除《荔鏡記》外，前述三種明刊戲文和南管曲簿皆收於龍彼得1992。

❺　「品」是樂器部件名稱，一般設在彈撥樂器琴頸正面，用以規定弦體振動的有效弦長，標誌音高位置，按弦於某品，即發出相應的音高。

【延伸閱讀】

不着撰人

　　1987　《中國戲曲劇種手冊》，北京：中國戲劇出版社。

李秀娥

　　1989年　《民間傳統文化的持續與變遷——以台北市南管社團的活動與組織為例》，國立台灣大學人類學研究所碩士論文。

　　1993年　〈絃管社團的組織原則——以鹿港雅正齋為例〉，余光弘編，《鹿港暑期人類學田野工作教室論文集》，頁147－186，中央研究院民族學研究所。

林淑玲

　　1987年　《鹿港雅正齋及南管唱腔之研究》，國立台灣師範大學音樂研究所碩士論文。

呂錘寬

 1982年　《泉州弦管（南管）初探》，學藝出版社。

 1986年　《台灣的南管》，樂韻出版社。

 1994年　〈民國以來南管文化的演變〉，《音樂研究學報》（國立師範大學音樂系
 學報）3：1－28。

孫靜雯

 1976年　《南管音樂研究》，文化大學藝術研究所碩士論文。

王耀華、劉春曙

 1989年　《福建南音初探》，福建人民出版社。

王櫻芬

 1995年　〈台灣南管音樂變遷初探——以近十年來（1984－1994）大台北地區南
 管社團活動為例〉，《傳統藝術研究》（國立藝術學院傳統藝術研究所學
 報）1：111－122。

 1996年　〈台灣南管一百年——社會變遷、文化政策與南管活動〉，宣讀於「台
 灣音樂一百年研討會」，3月4日於台北舉行。

彰化縣立文化中心編

 1994年　《中華民國八十三年度全國文藝季千載清音——南管學術研討會論文
 集》，彰化縣立文化中心。

張舜華、何懿玲

 1980年　〈鹿港南管滄桑史〉，《民俗曲藝》1：39－65。

許常惠編

 1982年　《鹿港南管音樂的調查與研究》，鹿港文物維護地方發展促進委員會。

龍彼得

 1992年　《明刊閩南戲曲絃管選本三種》，台北：南天書局。

有聲資料

漢唐樂府

 1990年　《南管——中國千年古樂》，第一、二輯，台北：薪傳音樂事業有限公
 司。

1995年　《南管賞析入門》，中華文化復興運動總會製作，時廣企業公司發行。

1995年　《南管移植薪編教材CD》，台中：台灣省立交響樂團。

台南南聲社

n.d.　　《南管》，第一、二集，台北：歌林。

1988　　Nan－kouan： Chants courtois de la Chine du Sud interprétés par Tsai Hsiao－yüeh et les musiciens du Conservatoire Nansheng she de Tainan（Taiwan），Vol. 1. C559004. Paris： Ocora.

1992　　Nan－kouan： Chants courtois de la Chine du Sud interprétés par Tsai Hasiao－yüeh et les musiciens du Conservatoire Nansheng she de Tainan（Taiwan），Vol. 2 & 3. C560037－038. Paris： Ocora.

1993　　Nan－kouan： Chants courtois de la Chine du Sud interprétés par Tsai Hasiao－yüeh et les musiciens du Conservatoire Nansheng she de Tainan（Taiwan），Vol. 4－5－6. C590036－40－41. Paris： Ocora.

第五章　北管音樂

溫秋菊

一、北管的名稱定義

「北管」是台灣現存的兩大傳統音樂系統之一，自清代中葉以來，北管深入民間且無所不在。「北管」實際上是一個泛稱，泛指早期傳入台灣，以官話（正音）演唱的各種聲腔與非閩南、客家的漢族音樂，民間則習慣用「北㤠」（即「北的」），與統稱為「南㤠」（即「南的」）的南管系統相對。在這種情況下，北管幾乎網羅了台灣音樂中不屬於「南㤠」的所有樂種，其多樣性與複雜性可想而知。台灣這兩大系統的音樂，在早期確實可以依據形式、內容與風格清楚劃分；但是到了後期，南北之間有「交加」（交叉）的現象。這種發展，一方面使北管的名稱定義與範疇更不易明確勾畫，另一方面也展現出台灣特有，深厚而頑強的北管文化。

北管涵蓋的範圍雖廣，但可以依據種類的不同，分別從戲曲音樂、器樂與歌樂三大部份來了解；民間傳統提到北管，則是同時或分別指稱亂彈

台北靈安社成立80週年時（民國40年）做三朝醮及演戲，戲台搭在大稻埕霞海城隍廟前。
施合鄭民俗文化基金會提供

（亂彈戲）、正音（正音戲）、福路（福祿）戲、西皮戲、子弟戲、外江戲、大戲、老戲、四平戲、鑼鼓陣、八音等。

（一）、亂彈的名稱定義

1. 廣義的亂彈

清代李斗《揚州畫舫錄》曾載：

羅東漢陽劇團演出北管戲。　李燦郎攝

「兩淮鹽務，例蓄花、雅兩部，以備
大戲。雅部指崑山腔，花部為京腔、
秦腔、弋陽腔、梆子腔、羅羅腔、二
黃調，統謂之亂彈。」清乾隆年間，
以崑曲具有嚴格規範，獨尊崇崑曲，

稱之為雅部，其他各種聲腔均歸納為
花部，統稱為「亂彈」，可見「亂
彈」是清代花部戲曲聲腔興起時期出
現的名詞，意義及範疇是廣泛的。

2. 中國的亂彈

也許是受到清代中葉將崑曲以外的聲腔統稱為亂彈的影響，中國某些地方聲腔及戲曲自稱亂彈，如梆子腔、皮黃腔。相沿至今，川劇仍稱所唱的梆子腔劇目為「彈戲」，湘劇仍稱所唱的皮簧腔為「彈腔」（亂彈戲和亂彈腔的簡稱）。又例如浙江習慣稱戲曲唱腔「二凡」、「三五七」為亂彈，並將其在各地演變的地方戲曲稱為紹興亂彈、溫州亂彈等，構成一個亂彈聲腔系統，簡稱亂彈腔系❶。

㈡、**台灣亂彈、正音、子弟及外江戲**

《台灣通史卷》二十三〈風俗志〉云：

「演劇為文學之一……，而台灣之劇一曰亂彈，傳自江南，故曰正音。其所唱者，大都二簧、西皮，間有崑腔，今日則少，……」

依據這項記載，台灣自中國江南傳入的戲劇以西皮、二黃為主要聲腔，雖然可能夾有少部份的崑腔，但大部分應同屬中國廣義的亂彈聲腔無疑。台灣傳入非「南亓」的聲腔系統後，可能有北方官話南傳後「走音」，以及部份方言化的可能，因此，日治時期中國京班來台後，北京官話系統的聲腔被稱為「正音」，或因它不是本地發源的劇種，又稱之為「外江戲」，而稱早於京戲傳入的聲腔、戲曲為「亂彈」。「子弟戲」則是指一般民眾子弟所組成、業餘亂彈班社的演出。

㈢、**台灣亂彈與漢劇**

「漢劇」流行於湖北省境內長江、漢水流域及河南、湖南、陝西、四川部份地區，聲腔以西皮、二簧為主，屬於「皮簧腔系」（二簧腔原出自四平腔的衍變，西皮則由西北的梆子腔在湖北襄陽一帶變化而成，大約在清中葉，兩種腔調交流，融合為一個聲腔系統，是廣義亂彈的一支）。漢劇傳統劇目中的西皮戲「戰樊城」、「雷神洞」、「羅成顯魂」及二簧戲「全部二進宮」等的類似劇目，亦常見於台灣亂彈戲中。從唱腔體系、劇目、板式的用法，可以知道亂彈與漢劇同屬板腔體系，不過同一齣戲中的唱腔安排、用法則不一定相同。

總之，「亂彈」無論泛指或專稱，都含有如果崑曲區別的意思。如果再詳加求證北管的文獻、歷史文物、現存演出的形式與內容以及相關現象，對北管音樂文化的全貌可以更加了解。

二、北管的分佈

㈠、**業餘班社**

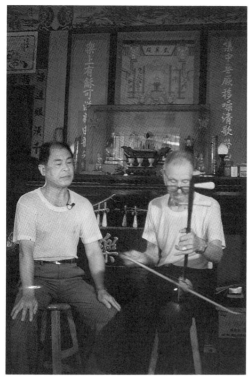

彰化集樂軒北管耆老李子練（右）。　李燦郎攝

從日本治台五年後（1900年）到二次大戰結束（1945年），台灣各地成立許多業餘亂彈班社北管子弟團，分別以社、軒、堂、園、團等為名。各子弟團間曾為了榮譽、音樂曲目或技巧的競賽（行話「考腹內」）而發生過爭鬥，稱為「拼館」。實際上，只有在堂、社的樂曲、樂器及信奉的戲神有別，其它軒、園之間並無多大不同（北管耆老葉美景先生口述，1996）。二次大戰期間，受戰爭及經濟不景氣的影響，子弟團沒有成長。

以彰化為例，在當時縣治所在地的彰化城附近，四方城門都建有館閣；城南門口有梨春園（全台灣最古老，近二百年歷史）、東門有集樂軒、北門有繹如齋、西門有月華閣，號稱四大館閣，是彰化子弟學習亂彈的中心；除此之外，根據林美容的調查，彰化一地共有超過三十個以上的北管子弟團，學習亂彈戲曲音樂❷。

（二）、職業戲班

根據呂訴上、邱坤良等人的研究，最早成立的職業戲班是在日治時期（大正十二年，1923年），由宜蘭（隘丁）陳火順等人合股成立的「共樂軒」。其後十二年間，共成立了十一個亂彈班（含改組、改名）、一個囝仔班❸；而二次大戰期間，同樣也沒有新班成立。此外，從昭和二年（1927年）起，日人在台灣設置的五州兩廳中，只有花蓮港廳、澎湖廳沒有亂彈班；其中以台南州有九個班最多。各班的演出天數，除少數班外，一年平均都演出兩百天至三百天，楊神改的「改良陞班」更是一年演出三百六十五天，亂彈戲受歡迎的程度可見一斑❹。

近年來學者的研究，以及相繼展開的各縣市及社區發展史的調查（例如許常惠教授帶領的台中縣1989年、

宜蘭福蘭社供奉的戲神是西秦王爺　李燦郎攝

二座戲台，又使人入內地，買二班官音戲童及戲服，若遇朋友到家，即備酒席看戲或小唱觀玩。」❺但文中所言及之「官音」，是指那一個官話系統？是崑曲或是正音？如果是正音，北管是否與它有直接的關聯？這項文獻的可靠性如果能夠進一步證實，它可能成為北管最早傳入台灣的有力證據，但截至目前為止，它仍只是一個有意義的線索。「爾後，鄭成功幕僚沈光文，為民眾娛樂，從中國南部招聘戲班到台演出，於是江浙、福建泉州、廣東潮州，陸續有劇團來台演出。最初的演出中心，是在台灣的縣治台南，漸漸地向南北普及。」（來源同上）這項有關戲班演出的記載，則可以從其它相關資料中，獲得比較確定的證實，但仍無法與北管劃上等號。

彰化縣1987年音樂調查），也都證實北管廣泛分佈在漢族（閩、客）人民居住的地區，與人民生活關係非常密切。各地館閣分佈的狀況、活動方式等，充份反映了台灣的移民在拓墾歷史上，族羣、地域觀念、經濟、交通等的發展情形，是研究台灣歷史文化發展重要的一環。

三、北管的歷史

㈠、官音的線索

　　職業亂彈班的演出活動與興衰，缺乏明確的史料記載。雖然呂訴上在《台灣電影戲劇史》中曾提及有一本《台灣外誌後傳》，在〈平海氛記〉中有一段記述，「荷駐台長官但潑一，若有事務，必問通事何斌……家中造下

㈡、實證的材料

　　台灣現存的北管子弟館閣文物、活動等，是研究北管歷史比較可靠的依據。從台灣最古老的北管子弟團體

彰化梨春園歷史悠久，館旗織工精細。　李燦郎攝

──彰化梨春園，開館至今已經近二百年，並且早在一百多年前子弟就開始學習亂彈來看，北管在台灣發展至少有近二百年的歷史了❻。

四、北管的發展

㈠清代傳入台灣的北管

亂彈戲曲及其音樂傳入台灣應遠在清朝乾嘉年間❼。以同屬西皮、二簧的板腔系統來看，乾嘉年間傳入的戲曲（亂彈）可能比較接近京戲（約自清乾隆五十五年至光緒六年，1790－1880年），是京戲傳入台灣的第一期❽。

京戲班最早登陸台灣演出的記錄，呂訴上根據竹內治《台灣演劇》的記載，認為始於劉銘傳任巡撫時（一般都說是清光緒十二年，1886年），為祝母壽特地搬請京班來台表演開始的❽。同一時期，大約自清光緒六年至民國六年間（1880－1917年），是京戲發展成熟的時期。這時期傳入的京戲，可算是京戲入台的第二期❽。可見，台灣現存的亂彈戲，早期便傳

入，一直保存較原始的風格面貌。

(二)、日治時代台灣的北管

民前二年（1909年）日人在大稻埕建造淡水戲館，直到二次大戰以前，京班陸續來台，可以說是京戲入台的第三期❽。這段期間裡，台灣各地成立的北管子弟團，有資料記載的共有六十三團，遍及全台灣各處。良家子弟學習亂彈戲曲音樂，可以凝聚地方精神，修習並表現個人才藝與修養；而職業亂彈班則有一年演出三百六十五天的，可見亂彈戲曲音樂普受歡迎。

(三)、台灣現存的北管

1948年顧正秋率先組京劇團，其後陸續有許多名票、名角率團來台或來台組團演出，其中又以名票嘯雲館主王振祖率領的「中國劇團」聲勢最是浩大（後來由政府改制為「國立復興劇校」）。這時期大量湧入的京戲班社，是京戲入台的第四期❽。由於文化政策的偏頗，北管漸趨沒落。

從台灣現存的專業北管劇團或演員的活動情形，我們可捕捉到亂彈戲曲輝煌的過去，與現今沒落的痕跡。

吳鳳雲女士（顧正秋之姨母）在台北永樂戲院接受顧劇團以《八仙上壽》演出祝壽。民國42年顧女士結婚，劇團也隨之解散。

例如台中的「新美園」，團員平均年齡七十八歲，正面臨後繼無人的困境；傑出藝人「亂彈嬌」的演出已日漸減少；宜蘭地區的「漢陽」、「建龍」劇團，為了招徠觀眾，只能日演北管，夜演歌仔戲。有些北管團體仍然會出現在婚喪、喜慶、年節、廟會中，以熱鬧滾滾的鑼鼓，還有高亢中透露著蒼茫的嗩吶，用聽來似乎循環不息的曲調，超越時空，做為北管在台灣發展的有聲見證。

五、北管的演出型態

北管的演出型態有很多種，以下分別介紹：

(一)、戲劇登台

無論是職業亂彈戲班的演員（通稱內行）或業餘的亂彈子弟們（通稱外行），上戲棚子演出北管戲時，必定粉墨登場。上棚演戲分日戲及夜戲，搬演日戲時，通常在正戲上演之前先演扮仙戲，夜戲則只搬演正戲。

(二)、子弟排場

業餘子弟團體又稱票房，排場是子弟們特有的類似小型音樂會的演出；平常隨時隨地可舉行，遇到節

台中新美園是台灣僅存的職業亂彈戲班。　邱婷提供

日，則節目的安排有一定的規則。通常晚上的演出從下午六、七點到子夜，首先上場的節目是排仙（扮仙），以「鼓吹樂」吹奏扮仙戲中的曲牌，做為開場。其次是打牌子，吹奏嗩吶曲牌，牌子任選。第三個節目是對曲，是戲曲曲目清唱的表演方式，通常選擇有熱烈伴奏的曲目。第四個節目以弦類樂器為主，加上小件敲擊樂器的合奏。這個時候大半已經是夜裡十點了，因此第五個節目一定改奏弦仔譜，使音樂會漸漸散發出柔和的色彩。末了，以優雅的細曲（崑腔）演唱收場，結束一場音樂的饗宴。

子弟的排場是以樂會友，兼有較量彼此習得的曲目多寡、藝術造詣深淺之意，是高尚的娛樂，也是良性競技的場合，其意義及重要性不可忽視。事實上，這種形式的音樂會可以在今日的社會中發展為團結社區的音樂活動之一。

㈢、遊街出陣

在迎神賽會的活動中，常有大隊的「陣頭」走上街頭，他們可能來自職業或半職業的子弟團體。業餘的子弟們，常趁機將館閣內華麗或有代表性的文物（如繡旗、絲牌、宮燈等），加上大批子弟組成的龐大隊伍，沿街展示。踩街的音樂，有鼓吹樂、弦仔譜、牌子及細曲等，其中清奏鑼鼓或加上嗩吶的吹譜（牌子）特別多，氣氛熱鬧。

㈣、扮仙、祭典

職業亂彈班通常在酬神搬演戲曲時會演出扮仙，或在正戲演出之前先扮仙。子弟團體在排場中的扮仙不粉墨，只唱奏扮仙戲的曲目。

㈤與其他劇種的交流

其他劇種的後場，有時也會用北管的樂隊樂器，例如歌仔戲、布袋戲、傀儡戲。四平戲則有時用類似北管戲的西皮或西皮反唱腔（但不用吊鬼仔伴奏），不過，王炎先生（已故的布袋戲大師）認為四平戲中的西皮不及北管的講究❾。客家八音會使用類似北管的樂隊樂器，或演奏類似的曲牌。民間宗教信仰的祭儀也常借用北管樂，例如道教科儀中，常將北管鼓介用為過場樂❿。另外，民間迎神賽會的陣頭中，常將表演結合北管的鑼鼓或吹打，例如八家將等，是一種器樂的結合現象。

六、北管的音樂型態及樂器

㈠、戲曲音樂及其樂器

根據聲腔的不同源流，北管戲曲可分為扮仙戲、福路（或稱福祿）戲

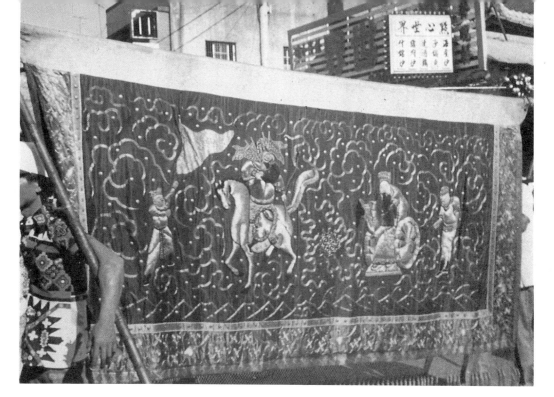

▲ 彰化梨春園於出陣時扛出十二
門人旗。　李燦郎翻攝

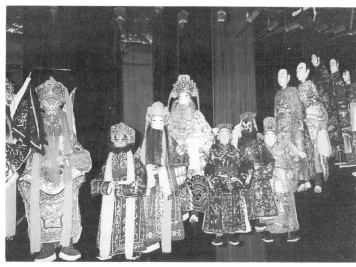

◀ 宜蘭礁溪新福軒的戲偶

以及西皮戲。扮仙戲的唱腔大部份是
用北曲，以曲牌「聯套」（若干單曲
結合成套）方式演唱。西皮戲的唱
腔，主要包括西皮及二黃。福路戲曲

比西皮早傳入台灣，故亦稱舊路，屬
於梆子系統，唱腔高亢，目前似乎只
有台灣保存了完整的風格，因此被視
為是台灣頗具特色的傳統音樂之一。

彰化梨春園的後場，攝於民國20年左右。　李燦郎翻攝

1. 鼓板類

(1)拍鼓（班鼓、單皮鼓）：它是一件單面蒙皮的小鼓，音調高亢。拍鼓是用兩支鼓棒擊奏，稱之為拍鼓是為了強調其聲類似爆裂之「啪！」聲。拍鼓是樂隊的指揮，故又稱屬頭手鼓；而司鼓者也被尊稱為「頭手鼓」。

(2)板：狹義的「板」指拍板，廣義的則合指拍板和梆子（扣仔）。板也由頭手鼓掌握，主要是用來點出第一拍，並控制唱腔的速度，是輔助鼓的領奏以及控制節拍的樂器。通常與拍鼓合稱「鼓板」。

(3)扣仔（梆子）：它是由長約四寸的堅木，挖空中間部份製成；音響清脆，也是由頭手鼓兼任演奏。梆子多在樂曲的「板」（強拍）之後擊奏。

(4)通鼓：或稱堂鼓、唐鼓。木製鼓身，比單皮鼓大數倍，雙面蒙皮，通常用兩支鼓棒來演奏。它的聲音比拍鼓柔和。

完整的戲曲音樂，應該同時指前場及後場兩大部份。前場即各種舞台演出類型，演員於舞台上演唱的唱腔、念白、韻白等，是戲曲音樂的主要形式，而其唱腔、身段、動作，則需要後場樂的配合，才能有好的戲劇效果。戲曲音樂隨著唱腔的不同，使用的伴奏樂器、調弦定調的方式也有所不同，並且要能配合劇情及演員的特性。

「後場」實際上是指一個編制完整的樂隊，通常可為前場領奏、伴奏、奏過門音樂及背景音樂（如曲牌）等，它也可以因應各種器樂演奏的方式，調整編制演奏。廣義的後場有幾種基本的樂器：

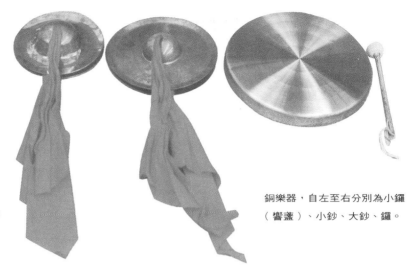

銅樂器，自左至右分別為小鑼
（響盞）、小鈔、大鈔、鑼。

(5)扁鼓：木製
鼓身，雙面蒙皮，
呈扁平狀，故稱。

2. 銅器類

包括大鑼（直
徑由2尺到6尺）、
鑼（類似京戲中的大鑼）、以及響盞
（名稱雖與南管的擊樂器之一相同，
實際形制與京戲的小鑼同）的鑼羣。
其中，大鑼在非職業演出的子弟「排
場」使用，其特點是體積很大，鑼心
凸起。大鑼的音色可以藉由製造的技
巧控制，因應不同的需要。宜蘭縣羅
東「林午鐵工廠」自林午先生以來，
兩代都專製北管大鑼，以精湛的技術
製成許多好鑼而名聞全國。

3. 弦類

(1)殼仔弦（椰胡）：因其共鳴箱
以椰子殼剖半製成而得名。它是福路
唱腔系統的主要伴奏樂器，音色寬
和。

林午鐵工廠製造北管大鑼一景。

吊鬼仔，攝於西田社布袋戲基金會。

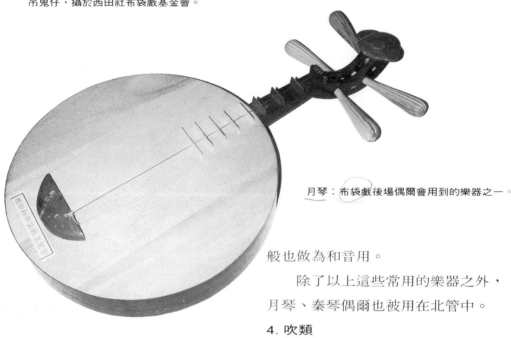

月琴：布袋戲後場偶爾會用到的樂器之一。

(2)吊鬼仔（京胡）：以竹筒為共鳴箱，一般稱「吊鬼仔」（或避用「鬼」字，稱「吊規仔」）。它是西皮唱腔系統的主要伴奏樂器，音色較尖銳、緊張，類似京戲中的京胡。

(3)和弦：形制與椰胡類似，但共鳴箱比較大，一般是用來做和音用的，故名（呂錘寬　1995）。

(4)三弦：三根弦的樂器，弦通常用尼龍製成，音色柔和。

(5)二弦（胡琴）：它的形制類似國樂器中的胡琴，音箱是六角形，一

般也做為和音用。

除了以上這些常用的樂器之外，月琴、秦琴偶爾也被用在北管中。

4. 吹類

(1)大吹（嗩吶）：北管最主要的吹類樂器，是兩隻形制相同、大小不同的嗩吶，大嗩吶稱大吹。吹奏好手常用「循環換氣法」，在長樂句或連續反覆的演奏中，不必為換氣而中斷曲調，形成了北管嗩吶曲牌音樂的特色之一。

(2)小吹（海笛；噠仔）：較短小的嗩吶，一般又稱「噠仔」或「小吹」，音色較細膩。

(3)品仔（笛子）：形制與吹奏法類似國樂中的笛子，有一個吹孔、七

個音孔、一個膜孔。

(二)、器樂及其樂器

北管的器樂有三大類，分別是清奏鑼鼓、鼓吹樂及絲竹樂。

1. 清奏鑼鼓（清鑼鼓）：俗稱「鼓介」或者「空牌」，以各種鼓及銅器類的樂器合奏，音響非常的宏亮。清鑼鼓類的鼓介通常不獨立演奏，但它是板腔體系戲曲表演的音樂中心，具有指揮和貫穿各表演素材的重要功能；它也是鼓吹類音樂不可或缺的要素。每個鼓介都有一定的名稱及用法。

2. 鼓吹樂：即俗稱的「吹譜」、「牌子」，它是北管中用途最廣的樂曲，既可用於戲曲中，也可以單獨奏唱（連詞），各種迎神賽會中也常可見到。它是以旋律樂器嗩吶加上敲擊樂器鑼鼓合奏，音響高亢、熱鬧。每一個牌子都有一個名稱，各有一定的用法，一般稱「『安』死的」。曲牌的形式，可分為套曲和單曲兩種；套曲是由單曲聯綴而成。從北管牌子的結構、用法來看，應可溯源宋代以來的聲樂或器樂曲牌系統。它的許多牌子名稱類似北曲曲牌，例如〈油葫蘆〉、〈粉蝶兒〉等等。

3. 絲竹樂：俗稱絃仔譜，以弦

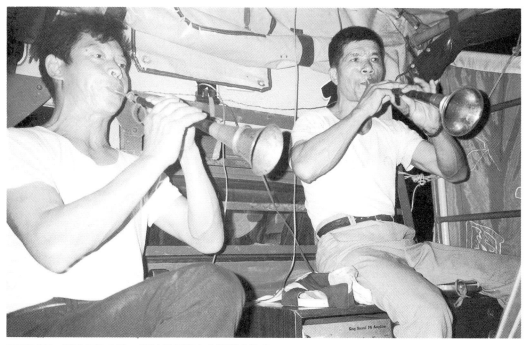

民間至寶：優秀的鼓吹手。攝於樹林濟安宮建醮大法會。

布袋戲的後場音樂也常使用北管的樂器及音樂。　李燦郎攝

類及絲竹類樂器合奏，曲風典雅，例如〈百家春〉等，最常在子弟「排場」時演奏。

北管的器樂除了北管子弟團以及職業亂彈班之外，布袋戲、傀儡戲、歌仔戲、道教科儀等的後場音樂，也常常使用北管的音樂和樂器。

北管樂隊樂器編制大小常與經濟因素有關，有時配合使用場合的不同需要而有所改變。除了前面提到的常見樂器之外，還有偶見之樂器；例如揚琴、箏、琵琶、雙笛、雲鑼、柷、搏附以及薰等。它們可以在個別色彩較濃的館閣中看到，例如彰化梨春園的雲鑼，台北萬華王宋來的祭孔樂器等。另外，揚琴普遍地使用於職業或半職業的北管團體中，因此也被視為一般的北管樂器。

(三)、歌樂

北管的歌樂稱為細曲或崑腔。有

關這一樂種名稱的說法不一，一般是指清唱類的歌曲，歌詞頗富文學性，風格細緻，故稱「細曲」（細的台語發音同幼）。細曲講究唱念，文學性高，有崑曲般的優雅風格，故又稱"崑腔"，但不等同於「崑曲」。細曲

彰化梨春園正在館閣內練習，演奏細曲。　李燦郎攝

可以獨立演唱，以擦弦類或撥弦類樂器伴奏，類似藝術歌曲的形式與風格。它也可以成為扮仙戲的唱腔之一，但改用嗩吶伴奏。

七、代表性戲曲音樂

1. 扮仙戲

代表性的劇目如〈富貴長春〉，〈天官賜福〉，〈三仙會〉等，主要是以演唱聯套曲牌的方式演出。扮仙戲劇本的戲劇色彩較淡，情節單純，音樂有吹腔、梆子腔、崑腔等形式，都用嗩吶伴唱。目前，扮仙戲中唱詞流失（或省略）情形嚴重，常常只用道白代替，甚至於用嗩吶代替了所有的唱腔。

2. 福路戲

代表性的劇目有〈羅成寫書〉、〈鬧西河〉、〈蘇武牧羊〉、〈破五關〉等。福路戲用殼仔弦伴奏，腔調高亢，保存許多較早傳入台灣的戲劇特點，風格獨特。

3. 西皮戲

用吊鬼仔伴奏，它的代表性劇目〈雷神洞〉是漢劇傳統皮戲劇目之一。

八、北管的樂理

(一)、音階

一般來說，扮仙戲的唱腔、鼓吹樂中北曲的部份，多用七聲音階。福路戲、西皮戲或絲竹樂曲（弦仔譜）多用五聲音階。

(二)、拍子

拍子有四種：

1. 自由板（散板）：節拍自由，例如福路戲中的「彩板」、西皮戲中的「導板」、鼓吹樂中的「引」類曲牌（如《醉花蔭》、《新水令》等），都是自由板的曲子。

2. 一板三撩：板是每小節的第一拍，屬於強拍子，撩則是弱拍子上的音。這種一個強拍三個弱拍的形式，相當於四四拍子。頭手鼓的檀板出現在強拍板上，每隔三個撩搖一下檀板。

3. 一板一撩：是一個「板」之後接著一個「撩」的二拍子形式。

4. 有板無撩：指連續拍的一拍子形式。

㈢、速度

一般用「緊板」、「慢板」、「快板」來區分不同的速度。這三種名詞實際上也是不同唱腔的名稱；唱腔板式與速度有關，故一般又可拿來分別不同的速度。

㈣、調門

調門是唱奏時，決定調高及宮調系統的方法。北管音樂由於包括的樂種較多，定調門的方式也比較多樣：

1. 鼓吹樂以主奏樂器嗩吶定調：以嗩吶音孔全閉時的音定為調高，並以該音名為調名，稱某某管。例如，嗩吶音孔全閉時，若所得的音當做士（La），稱為士管。

2. 福路戲曲以主奏樂器椰　的定絃來定調：將椰胡的兩根弦，調成為合尺（Sol Re）

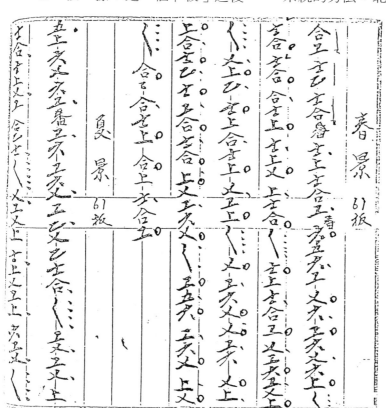

弦仔譜，葉美景先生手抄本。

，成五度曲調音程定絃。

3. 西皮戲曲以主奏樂器京胡的定絃來定調：京胡的兩根絃，調為士工（La Mi），成五度曲調音程定絃。

4. 二黃唱腔：調門定為合ㄨ（Sol Re）。

㈤、記譜法

傳統的北管教學系統雖以口授為主，但記譜仍是流傳的重要方式之一。傳統的記譜，是以手抄本記錄樂曲的理論和方法來輔助教學，並藉以保存、流傳音樂寶藏。北管的記譜法屬於工尺譜體系，它是以上尺（ㄨ）工凡六五乙七個字表示音階中音級的音。譜式是採直寫的方式，拍子記號寫在工尺的右側，小圓圈（或點）表示板位，略似引號的符號表示腰板。有的抄本則以小圓圈表示板，頓號表示撩，三角形表示「撩後」（腰板）。

㈥、唱唸法

北管樂曲中的唱唸，是配合「上尺（ㄨ）工凡六五乙」七個字，配合相對的音高唱出來。

唱名：	合	士	上	ㄨ	工	六	五
相對音高：	Sol	La	Do	Re	Mi	Sol	La

北管耆老葉美景先生於浮州里福安社指導後進。李燦郎攝

北管耆老王宋來先生。　李燦郎攝

九、北管的春天

北管不死，只是凋零。

除了碩果僅存的職業亂彈班、演員之外，各地的子弟團更是一股無法忽視的文化力量。國立藝術學院於1995年創辦的傳統音樂系，首次將生根於台灣人生活中的北管及南管納入正規教育體系，這也是一種深耕的工作。目前，學校除了敦聘北管耆老葉美景先生、林水金先生、王宋來先生之外，還有多位北管俊秀參與教學，致力於系統教材的建立、嚴格徹底的教學，並以重建北管的人文精神和寬宏的世界觀為教學目標之一（馬水龍，呂錘寬1993）。希望經由大家的努力，能夠再創北管繁茂的文化。

認識了北管的古老性、藝術性、系統性及生活性，還需要關心台灣文化的大眾，能一起來從事傳統文化的深耕、播種與施肥工作，台灣的傳統音樂文化才能生根，也才能造就優秀的新子弟，帶來北管的春天。

【註釋】

❶　參閱《中國大百科全書》，1983：233。

❷　林美容著《彰化媽祖信仰圈內的曲館與武館》，1994年。

❸　邱坤良所著《日治時期台灣戲劇之研究—舊劇與新劇（1895－1945）》，1992年。

❹　同❸。

❺　呂訴上著《台灣電影戲劇史》，台北銀華出版社，1961年。

❻　呂錘寬著《台灣的道教儀式與音樂》，台北學藝出版社，1994年。

❼　同❸。

❽　溫秋菊《台灣平劇發展之研究》，學藝出版社，1994年。

❾　王炎口述，1990。

❿　同❻。

【延伸閱讀】

王振義

1977年　《台灣北管音樂研究》，中國文化大學藝術研究所碩士論文。

1981年　《北管音樂的總綱與記譜》，民俗曲藝六期，頁52－53。

陳秀芳

　　1980年　《台灣所見的北管手抄本》，台灣省文獻委員會。

黃德賢

　　1992年　《台灣鹿港老人會館票房正音戲之研究》，台北：師大音研所碩士論文

李國俊

　　1987年　《北管音樂與靈安社曲譜》

李文政

　　1987年　《南北管音樂資料中心研究規劃總報告書（北管部份）》，中華民俗基
　　　　　　金會。

　　1988年　《台灣北管暨福路腔的研究》，師大音研所碩士論文。

吳春暉

　　1960年　《艋舺業餘樂團概況》，台北文物，八卷四期，頁75－80。

林美容

　　1973年　《由祭祀圈來看草屯鎮的地方組織》，中央研究院民族學研究所集刊，
　　　　　　頁191－206。

陳其南

　　1989年　《台灣的傳統中國社會》，允晨文化實業。

高賢治、馮作民編譯

　　1981年　《台灣舊慣習俗信仰》，眾文圖書公司。

邱坤良

　　1991年　〈「台灣地區北管戲曲資料蒐集整理計畫」期末報告〉，未刊。

　　1977年　〈北管劇團與台灣社會〉，中華文化月刊，頁101－107。

國立藝術學院傳統研究中心

　　1989年　《雞籠中元祭》，基隆市政府。

王士儀

　　1973年　〈記梨春園及其所藏劇本曲譜〉，國立中央圖書館館刊，新六卷三，四
　　　　　　期，頁28－33。

賴錫中

　　1990年　《台灣十三音研究》，中國文化大學藝術研究所碩士論文。

許莨榮

　　1985年　《北管音樂》，台灣省立交響樂團。

鄭榮興、文建會

　　1992年　《潘玉嬌的亂彈戲曲唱腔》，民族音樂學叢書，第三輯。

俞大綱

　　〈從台灣子弟戲體會文化〉，《俞大綱全集》。

許常惠

　　1991年　《台灣音樂史初稿》，全音樂譜出版社。

　　1983年　《多彩多姿的民俗音樂》，行政院文建會。

許常惠等

　　1989年　《台中縣音樂發展史》，台中縣立文化中心。

　　1987年　《彰化縣立文化中心「南北管音樂資料中心」研究規劃總報告書》，行
　　　　　　政院文建會委託，中華民俗基金會承辦（未刊）。

【北管欣賞錄音錄影資料簡介】

• 台灣有聲資料庫全集傳統戲曲篇壹、貳（鐳射唱片），水晶有聲出版社出版

• 北管驚奇——角色音樂之二；傳統與現代的結合，舞蹈家陶馥蘭的多面向舞蹈劇場
　1993年演出原聲帶，水晶有聲出版社出版

• 多彩多姿的民俗音樂（含書一冊及錄音帶兩張），文建會出版，許常惠教授製作。
　內容：台灣傳統音樂簡介及代表性曲目錄音。

• 傳統音樂欣賞錄影帶二卷；台灣的南管（許常惠教授主持），台灣的北管（呂錘寬
　教授主持），省交，師大音樂系出版。

第六章　歌仔戲

張炫文

廖瓊枝是優秀的民間歌仔戲藝人。　廖瓊枝女士提供

台灣土生土長的歌仔戲

台灣的地方戲曲園地，在明末清初閩、粵移民大量入台之前，可謂是一塊不毛的荒地，直到這些移民帶來家鄉的傳統戲曲後，這塊園地才開始有了生機。由人扮演的戲曲，最早傳入的是南管系統的梨園戲❶和九甲戲，清乾隆嘉慶年間又傳入了北管系統的亂彈戲（包括福路及西皮）和四平戲。由於台灣民間流行多神崇拜與演戲酬神的習俗，使得這些由中國傳入的地方戲曲，確實有過一段風光歲

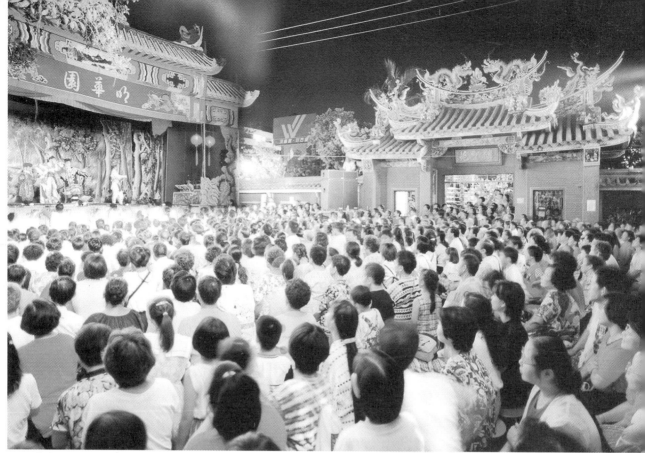

廟會野台演出情形。　蘇楷媜攝／明華園歌仔戲團提供

月，而一般台灣民眾也得以藉之娛
神、娛己。但因亂彈戲及四平戲所使
用的語言和台灣民眾使用的方言不
同，真正的知音不多；傳自閩南的梨
園戲和九甲戲，雖較無語言的隔閡，
但其語音腔調及樂調卻無法和台灣的
生活環境打成一片。因此，後來終於
在台灣這塊土地上，孕育出一種以演
唱台灣民間流傳的歌謠小曲為基礎，
演出形式則吸收了中國傳統戲曲的特
色，並以台語演出的古裝歌唱劇——
歌仔戲。這個台灣土生土長的新戲

曲，不但具有濃厚的台灣地方色彩，
而且融入絕大多數台灣民眾的生活之
中，充分表達了他們的思想感情，故
能在短時間內所向披靡，輕易取代前
述其他地方戲曲，成為最受台灣民眾
歡迎、最能代表台灣的地方戲曲。

從「落地掃」到躍上舞台

　　歌仔戲大約在二十世紀初誕生於
台灣宜蘭。最初原是宜蘭地方的一種
民謠❷，宜蘭一帶喜歡唱歌的民眾，
根據地方山歌加以改編，並吸收車鼓

戲的表演方式，開始用簡單的化粧來表演故事，宜蘭人稱之為「本地歌仔」，有時參加遊街的陣頭行列，而稱為「歌仔陣」。這種稍具雛型的歌仔戲，最初都是因陋就簡，只要有一塊稍為寬廣的場地，便可就地拉起場子演出，尚是「落地掃」的性質。後來偶然獲得機會，登上酬神的臨時戲台表演，意外地大受歡迎，有生意頭腦的人紛紛籌組職業戲班做商業性的演出，到了1921年左右，這類戲班更如雨後春筍般地相繼成立。1925、26年前後，歌仔戲更進一步躍上城市戲院的舞台。此後，便不斷地吸收其他劇種的演員、服裝、台步身段、樂器及劇目，充實音樂內容，終於發展成最受台灣民眾歡迎的戲曲，到1935、36年達到高峯。1937年中日戰爭之後，歌仔戲即飽受摧殘，只能「化明為暗」、「化整為零」地支撐著，或是停止營業。

戰後的更迭變遷

二次大戰後，歌仔戲迅速恢復生機，發展蓬勃，1949年竟多達五百餘團，可謂盛況空前❸。二次大戰後的十餘年間，是台灣歌仔戲的黃金時代。可惜當時的國民政府並未把歌仔戲視為值得珍視的民族藝術，民間業者也唯利是圖，不知好好培育歌仔戲的專業人才，使得歌仔戲一直無法隨著時代的腳步提昇自己的藝術境界。1960年代以後，面臨社會的轉型與現代娛樂的競爭，漸漸失去競爭力；到1970年代，已無法在城市舞台生存，只好退回「野台」的外台表演。限於演出環境的簡陋，人才的缺乏及觀眾的流失，其技藝水準與影響力，已和昔日不可同日而語；而草草演出或脫序亂演的情形，也經常可見，造成一種惡性循環，加深歌仔戲的沒落。

所幸自1982年以後，台灣本土的民間藝術，已在法條上正式被認定是一種民族文化資產，歌仔戲也開始漸受政府有關單位及民間各階層的重視，使得一些對歌仔戲有抱負、有理想的文化人，又勇敢地將歌仔戲帶進城市舞台，演出令人耳目一新的歌仔戲。而政府也於1994年9月在國立復興劇校設立歌仔戲科，培養歌仔戲的專業人才。如果社會大眾也都能共同來關心、支持，相信復興台灣歌仔戲是指日可待的。

唱腔最具歌仔戲特色

歌仔戲的音樂，若依唱奏方式的不同來分類，可分為唱腔、哨吶吹牌及伴奏曲牌（串仔曲）三大類。三者

之中，若論使用的比例，唱腔至少佔十分之八以上；若論特色，我們很難從嗩吶吹牌或伴奏曲牌上聽出它是歌仔戲音樂。因此，只要提起歌仔戲音樂，自然會立刻想到它的唱腔，實際上，也只有唱腔才具有獨特的台灣地方色彩，是最具代表性的歌仔戲音樂。

(一)、唱腔曲調的來源

歌仔戲的唱腔曲調，基本上是吸收台灣民間流傳的各種歌謠小曲（歌仔）、戲曲唱腔、流行歌曲、改編及新創作的曲調等組合而成的。茲分述如下：

1. 台灣民間流傳的歌謠小曲（歌仔）：這裡所稱的「歌謠小曲」（歌仔）包括各式各樣的「歌仔調」，也涵蓋一般的民歌（民謠）。早期的台灣「歌仔」，有些可能早在明末清初之際，隨著移民的人潮，由閩南傳入台灣。這些「歌仔」（在閩南也叫做「錦歌」）在台灣這個新的地理環境與不同歷史命運的孕育下，不斷地發展演變而脫胎換骨成為具有獨特色彩

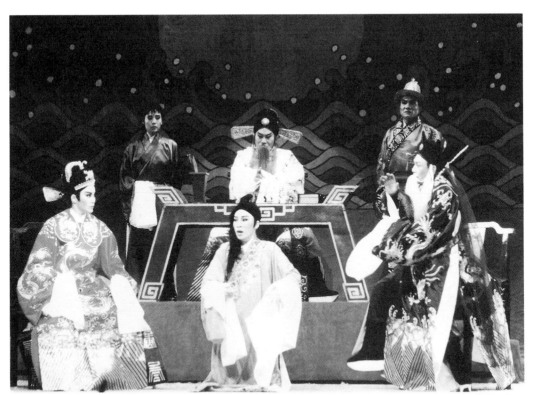

現代歌仔戲也在意象豐富的舞台上演出，圖為河洛歌仔戲團演出《曲判記》。　謝安攝／河洛歌仔戲團提供

楊麗花是家喻戶曉的歌仔戲藝人。　楊麗花提供

知名歌仔戲藝人葉青演出《陳三五娘》。　葉青提供

的台灣「歌仔」（有些則在台灣產
生），這是值得我們珍視與驕傲的。
各種「歌仔」，一部份經過民間藝人
不斷地予以加工，形成一種「依字行
腔，以腔傳情」，深具說唱與戲曲特
色的「歌仔調」，例如：〈七字調〉、
〈雜念調〉、〈哭調〉、〈江湖調〉；另一
部份至今仍以民歌的面貌出現，為一
般人所熟悉，例如：〈思想起〉、〈牛
犁歌〉、〈丟丟銅〉等。

　　2.民間流傳的戲曲唱腔：包括在
歌仔戲之前在台灣流傳的各種戲曲，
例如：南管系統的梨園戲（七子
班）、九甲戲及北管系統的亂彈戲、
四平戲以及平劇等外江戲曲❹的唱
腔。在歌仔戲吸收其他劇種的演員
時，以及其他劇種改演歌仔戲時，或
多或少都會插用一些其他戲曲唱腔到
歌仔戲的演唱中。此外，1948年福建
「都馬劇團」傳入的「改良戲」唱
腔，例如〈都馬調〉也造成很大的影
響。

　　3.流行歌曲：歌仔戲的唱腔，本
來就是吸收台灣民間流傳的、一般民

眾所喜歡的歌謠組成的，隨著時代的轉變及流行歌的崛起，為了吸收年輕一代的觀眾，歌仔戲也常演唱民眾喜歡的流行歌。除了少部份風格上與歌仔戲較能配合者外，大多經不起時間的考驗，無法成為歌仔戲常用的唱腔曲調。

4.改編及新創作的曲調：為了豐富歌仔戲的音樂內容，增加應用上的變化，劇團樂師常會模仿民歌風格或將民歌及其他戲曲唱腔改編成新的唱調，一般稱為「新調」、「變調仔」或「電視調」。有些是劇團的台聲歌曲，例如：〈文和調〉、〈南光調〉；有些是廣播歌仔戲或電視歌仔戲的主題曲或插曲，例如：〈二度梅〉、〈宋宮秘史〉、〈王文英〉、〈狀元樓〉等。

(二)、唱腔曲調的類型

歌仔戲唱腔曲調種類繁多，基本上以曲牌聯綴體❺為主，但也含有若干板腔體❻的因素，可說屬於曲牌體與板腔體兼用的體式，其曲調大體可分為下面五類：

1.〈七字調〉：簡稱〈七字仔〉，因每段四句，每句七字的唱詞結構而得名。是歌仔戲中最獨特、最常用、最具代表性的一個唱調，一齣戲中若無〈七字調〉，似乎很難稱之為歌仔戲。

〈七字調〉在歌仔戲中稱得上是一個「萬能唱腔」，不論喜、怒、哀、樂都可用〈七字調〉來表現。通常透過速度的變化來表現不同的情感：一般的敘述多用中板，憤怒時用快板，悲傷時用慢板（見譜例1）。樂句的變化上，則在「約定俗成」的基本輪廓上，可以隨語言聲調與情感表現的不同，自由地即興變化。每一個〈七字調〉好像相似，但卻各有不同，即使同一個人的演唱，也會因唱詞及情境的不同而有所變化，因為〈七字調〉的唱腔旋律，除了有一定的樂句長度、句尾落音（主要在La和Mi）及幾個常用的樂句終止語彙外，並沒有固定的曲譜可依循。

除了速度變化之外，〈七字調〉還可透過其他方式做變化，以適應戲劇表現的需要。例如：透過句落結構的改變，而產生結構不一、長短不同的各種〈七字調〉，使樂句的鬆緊、長短可以得到調節；透過唱奏型態的變化，而有〈七字清板〉、〈七字白〉、〈七字連〉及用伴奏旋律對唱的〈七字調〉；透過音域的變化，而有七字高腔、中腔、低腔之分；透過調弦的轉變，而有〈七字正〉、〈七字反〉及〈七字中管〉等不同色彩的〈七字調〉。

〈七字調〉可以用上述的各種方式，單獨敘唱、對唱、連續接唱，也

譜例1：七字仔調之變化，柯翠霞、廖秋演唱，張炫文記譜。

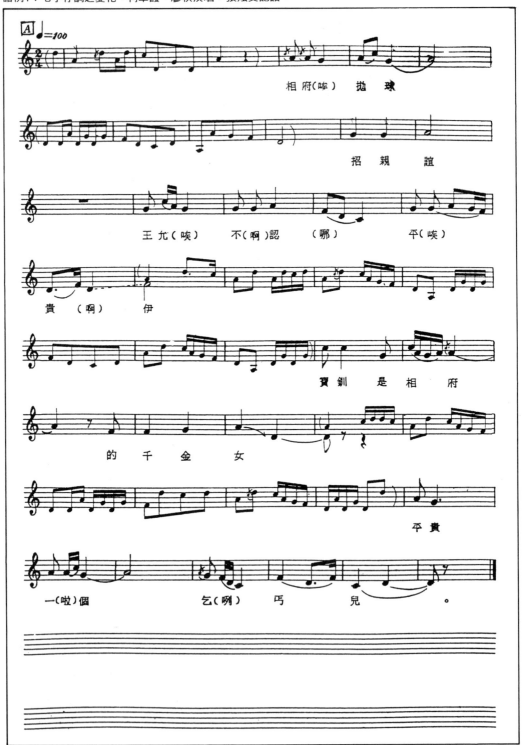

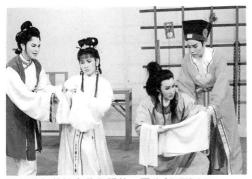

現代歌仔戲的身段與服飾，圖為《御匾》劇照。
謝安攝／河洛歌仔戲團提供

常做為〈雜念調〉的序唱和結尾；〈背詞仔調〉（倍思調）及〈大調〉的後面也常接唱〈七字調〉以結束演唱。

2.哭調：所謂哭調，是指以歌唱的方式，表現悲傷哀痛的情緒，以唱代哭，令人聞之心酸落淚的曲調。何以歌仔戲的哭調特別多，而且長期受到觀眾的歡迎呢？究其原因，最主要的是台灣過去三百年來，在悲劇性的歷史命運作弄下，生活在這裏的人民，飽受異族的欺凌與壓榨，過著無助的、黑暗的殖民生活。而早期的移民，更是離鄉背景，與親人不得團聚，「帳望天涯、向隅而泣」者，比比皆是。因此，哭調之多，可以理解為三百年來異族統治下台灣人民思想感情的投影。

歌仔戲的哭調，種類繁多，常用的有：〈大哭調〉、〈艋舺哭〉、〈宜蘭哭〉、〈台南哭〉等。此外，〈江西調〉、〈瓊花調〉、〈江湖調〉（賣藥仔哭）、〈運河哭〉、〈愛姑調〉……等，也均屬哭調的範圍。

哭調在悲劇中較常應用，尤其在一些特別悲傷的場合，哭調的演唱往往是成套的。一曲接一曲地連續演唱，猶如一套組曲（見譜例2）。當然，必須是夠水準的演員，才有能力將哭調成套唱出，一般演員能唱其中兩首已算不錯，大部份都只會唱〈大哭調〉一首。

近年來，演員水準日漸低落，能唱長篇哭調者，已不多見；加上生活的改善，台灣民眾心中已不再像過去那般悲苦，哭調無法像過去那樣引起共鳴，也不再受歡迎，顯然哭調有漸被淘汰的趨勢。

哭調的唱詞，基本上和〈七字調〉一樣，同是七言四句結構。但為了配合所套用的曲調樂句，常常重複某一句唱詞，或加入感嘆性質的虛字或襯字，例如：「啊」、「喂」、「哎喲喂」、「我苦啊」、「心肝仔苦」、「天哪喂」……等。

曲調方面，以最具代表性的〈大哭調〉、〈艋舺哭〉、〈宜蘭哭〉、〈台南哭〉等四個哭調為例來說，〈大哭調〉的音樂結構和〈七字調〉有相通之處，特別是前奏、間奏的安排方式幾乎相

同（但旋律不同，〈七字調〉的間奏較有變化），旋律的骨幹也和〈七字調〉一樣，以La、Mi兩音為主，但〈七字調〉是羽調式，〈大哭調〉則為角調式。〈艋舺哭〉、〈宜蘭哭〉和〈台南哭〉則是在〈大哭調〉的基礎上，稍加修飾而成的。其中〈艋舺哭〉是〈大哭調〉同主音不同調式的變奏（大哭調是A角調式，艋舺哭是A徵調式）；〈宜蘭哭〉在間奏樂句及唱腔的第二、四句，均與〈大哭調〉有類似之處，但調式則變為C徵調式；〈台南哭〉的間奏和結尾句都和〈大哭調〉相同，其內部則包含多種調式變化，但又能和其他哭調異中求同。

綜觀上述四種哭調的調性及調式的安排，可以說是「變化中有統一，統一中有變化」：〈大哭調〉（A角調式）與〈艋舺哭〉（A徵調式）是同主音，但不同宮，不同調式；〈艋舺哭〉與〈宜蘭哭〉（C徵調式）同為徵調式，但卻不同宮，主音也不相同；〈台南哭〉的前半與〈宜蘭哭〉也有相類似的情形，後半則與前半同主音（A音），但卻不同調式（前半為徵調式，結尾句為角調式）。

3.〈都馬調〉：原名〈雜碎調〉，二次大戰期間，閩南歌仔戲藝人邵江海，由於台灣歌仔戲唱腔被禁止，乃

揉和台灣歌仔戲的〈雜念仔〉及閩南「錦歌」的〈雜念仔〉、〈雜碎仔〉的特點而形成的新唱調。1948年由「廈門都馬歌劇團」傳入台灣，被台灣歌仔戲吸收應用，稱為〈都馬調〉。由於曲調悅耳，雅俗並致，而成為歌仔戲中與〈七字調〉並駕齊驅的重要唱調（見譜例3）。

〈都馬調〉和〈七字調〉一樣，也是一個「萬能唱腔」，不論抒情或敘述均能勝任，可以透過各種快慢的板式變化，表現不同的感情，又能很自然的和語言聲調密切結合，幾乎任何場合都可使用。

〈都馬調〉的旋律，基本上是建立在五聲音階的基礎上，但卻能巧妙地運用Fa和Si這兩個變音，大大地擴展音樂的表現空間，增加了調性和調式變化的可能性，使〈都馬調〉兼有五聲音階的「親切溫馨」和五聲音階所欠缺的「清新」，令人百聽不厭，因此，〈都馬調〉在歌仔戲中的地位愈來愈重要，似有凌駕〈七字調〉之趨勢。

〈都馬調〉若按唱詞的句式來分，有「四句正」和「長短句」之別。「四句正」是傳統的七言四句結構，乃〈都馬調〉的基礎。但也可視情況的需要，將基本的七言四句「壓縮」或「擴充」，每句可以短到三個字，也

譜例2：英台拜墓，廖秋演唱，張炫文記譜。以A.大哭調、B.艋舺哭、C.台南調、D.宜蘭哭成套唱出。

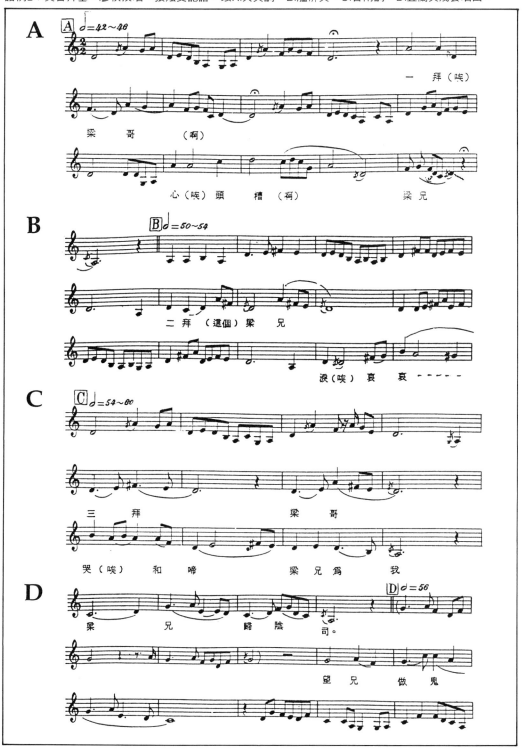

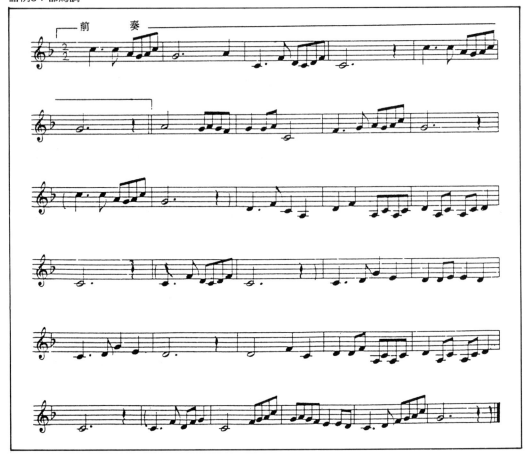

可以多到十三、四字，長短交錯的唱詞，造詣高深的演唱者照樣能唱得順暢自然，而且更有變化，更加生動。

在曲調方面，〈都馬調〉每句結尾的落音，以Re（商）、Sol（徵）兩音居多，其次是La（羽）；調式多為徵調式，其次是商調式和羽調式。

4.〈雜念仔調〉：簡稱〈雜念仔〉或〈雜念調〉。因為這種調的演唱，每首句數不定，每句字數長短不一，而又以近於語言聲調的方式念唱出來，多用於長篇敘述，內容紛雜，因此稱為〈雜念仔調〉（見譜例4）。

〈雜念仔調〉的音樂旋律，完全隨著語言聲調的高低而變化，樂句的長度和樂段的結構也和它的唱詞一樣——紛雜而不固定，是一種半說半唱、似說似唱的念誦體唱腔，節奏單

譜例4：雜念仔，張炫文記譜。

純，音程也少有大的起伏變化，聽起來句句清晰易懂。一般所熟悉的〈安童買菜〉便是標準的〈雜念仔調〉唱法。

〈雜念仔調〉的演唱，可以經由各種方式來呈現，除了單純地演唱〈雜念仔調〉之外，有時由〈七字調〉開始，再接唱〈雜念仔調〉；有時僅以一兩句〈七字調〉當序唱，表達劇中人當時的情感後，再轉而接唱〈雜念仔調〉來敘述整個情節的經過。演唱中，常在中間自由地插入對白或說白。敘述將結束時，通常用一句〈大調尾〉作結尾句，也可用一句抒情性的〈七字調〉做結束。〈雜念仔調〉唱起來靈活生動，富有寫實氣息，很受觀眾的歡迎。

5.其他：包括許多吸收自民歌、小調、流行歌、新編（新作）的「新調」，以及由其他劇種吸收過來的一些唱腔曲調。一般而言，這類曲調都具有比較相對固定的唱腔旋律，和語言密切結合的程度也不及前四類密切❼。除了〈背詞仔調〉（倍思調）及〈大調〉較長外，其餘結構均較短小，也較通俗易唱。可視情況的需要，分別選用不同的曲調，應用在各種不同的場合。較具代表性的有：〈背詞仔調〉、〈大調〉、〈緊疊仔〉、〈串調

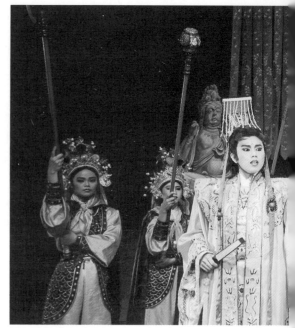

近年歌仔戲重返城市舞台，演出令人耳目一新。圖為《紅塵

仔〉、〈慢頭〉、〈吟詩調〉、〈四空仔〉（腔仔調）、〈乞食調〉、〈留傘調〉、〈送哥調〉、〈柴橋調〉等。其他的民歌小調及新調為數眾多，在此不一一列舉。

（三）、唱腔曲調的應用

上述的唱腔曲調，常根據不同的劇情和人物性格，廣泛選擇不同的曲調，雖無嚴格的規範，但也有約定俗成的習慣用法，大體分類如下：

1.一般性的敘述：中板的〈七字調〉為主，另以〈都馬調〉及其他曲調配合運用。

2.長篇敘述：用〈雜念調〉、〈都

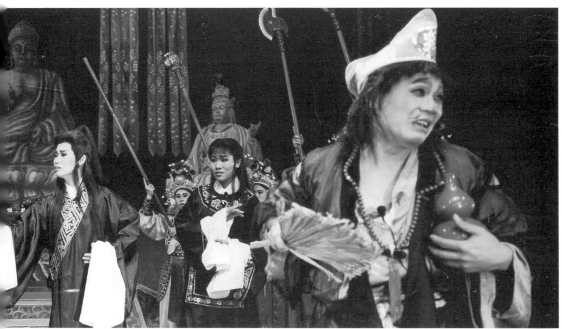

馬調〉、〈江湖調〉。

3.因喜悅而唱：輕快的〈七字調〉、〈西工調〉、〈廣東二黃〉、〈狀元樓〉、〈丟丟銅〉、快板的〈三盆水仙〉等。

4.因憤怒而唱：快板的〈七字調〉、〈串調仔〉、〈殺房調〉等。

5.因哀傷、悲痛而唱：慢〈七字調〉、各種哭調、慢〈都馬調〉、〈慢頭〉、〈背詞仔〉等。

6.因懷念、感嘆而唱：中慢〈七字調〉、〈都馬調〉、〈二度梅〉、〈艋舺雨〉等抒情性曲調。

7.因遊樂、賞景而唱：〈都馬調〉、〈青春嶺〉等。

8.因起程、趕路而唱：〈腔仔〉（四空仔）、〈改良調〉、〈都馬走路調〉等；匆忙趕路或逃命則用〈緊疊仔〉。

(四)、伴奏樂器

1.文場（旋律樂器）：最初僅有殼仔弦、大筒弦（大廣弦）、月琴、台灣笛等「四大件」；後來更加入嗩吶、海笛、三弦、鐵弦仔、簡簫、鴨母笛仔（管）等樂器，有些劇團在演唱流行歌時會加入西洋樂器，如：小喇叭、薩克管（Saxphone）等。

2.武場（打擊樂器）：有單皮鼓

50年代歌仔戲武場　蘇楷媜攝／明華園歌仔戲團提供

（小鼓）、堂鼓、鐃鈸、卜魚（喀仔板）等。

這些樂器，常依唱腔的特性，而有不同的組合方式。例如：〈七字調〉以殼仔弦為主，輔以台灣笛、月琴、大筒弦等樂器；〈哭調〉以大筒弦為主，洞簫、鴨母笛、三弦等為輔；〈雜念仔調〉用大筒弦和月琴等固定音型伴奏；〈都馬調〉以六角弦為主，輔以大筒弦、三弦、月琴等樂器。不管是什麼樣的組合，基本上都有打擊樂器陪襯伴奏。

台灣民間音樂的大熔爐

歌仔戲吸收運用了過去所有流傳在台灣民間，並受廣大羣眾歡迎的各種民間歌謠、傳統戲曲、流行小曲及具有民族情感與地方色彩的新編歌調，可謂台灣民間音樂的大熔爐，也是台灣民間音樂的寶庫。它保存了許多被人淡忘的、具有傳統性與鄉土性的音樂；不論是山歌風味的〈七字調〉、哀痛傷感的〈哭調〉、生動樸實的〈雜念仔調〉或流麗優美的民歌與流

行小曲，都是三百年來台灣歷史的見證，台灣民眾血淚心聲的表現，也是台灣先民賴以撫慰心靈的精神食糧。做為生長在這塊土地上的每一個人，有權力去繼承這份珍貴的文化遺產；更有責任去接觸、瞭解、保存，並加以發揚光大。

【註釋】

❶ 梨園戲在台灣一般稱為南管戲。有大梨園、小梨園之分，傳入台灣的是小梨園，一般稱為「七子班」。

❷ 見《宜蘭縣志》卷二，人民志禮俗篇第三節戲劇（1963年4月出版）

❸ 同註❷。

❹ 泛指流傳於台灣及閩南地區以外的戲曲劇種。

❺ 又稱曲牌體或聯曲體。指一場戲的音樂由若干不同的曲牌組合而成。

❻ 又稱板式變化體。一場（折）戲以某一基本曲調為基礎，透過板式（拍子）、速度的變化，將該曲調做各種修飾變奏，產生更多不同性格的唱腔旋律，以表現多種多樣的戲劇情緒。

❼ 吟詩調和語言的結合也很密切。

【延伸閱讀】

呂訴上

　　1961年9月　《台灣電影戲劇史》，銀華出版部。

張炫文

　　1976年6月　《歌仔戲的音樂》（含唱片兩張），台灣省交響樂團。

　　1982年9月　《台灣歌仔戲音樂》，百科文化公司。

曾永義

　　1988年5月　《台灣歌仔戲的發展與變遷》，聯經出版事業公司。

徐麗紗

　　1991年6月　《台灣歌仔戲唱曲來源的分類研究》，學藝出版社。

第七章　歌舞小戲（陣頭）

黃玲玉

　　「歌舞小戲」在台灣俗稱「陣頭」或「藝陣」❶，「藝陣」是「藝閣」與「陣頭」的合稱，但一般通稱為「陣頭」，指的是不具備完整戲劇條件的民間歌舞小戲，通常在迎神賽會或其它節慶時做出陣遊行或野台演出，其目的在對神明表達虔誠之意，感謝以往的保佑，並祈求來年更平安、更發財。

豐富多樣的台灣陣頭

　　「台灣陣頭」一般所指為「福佬陣頭」，但有時也會出現原住民或客家陣頭。台灣陣頭種類豐富，根據統計約有近百種以上❷，例如「桃花過渡」描述年輕貌美的桃花姑娘欲搭船渡溪，不料遇到風流成性的老撐渡伯想調戲她，兩人以唱歌「相褒」定輸贏，結果桃花以機智打敗渡伯，渡伯不但得免費搭載桃花過溪，還被桃花戲謔了一番；「牛犁陣」裝扮成駛牛犁田模樣，模仿農民平日耕田、播種、收割等真實生活點滴的熱鬧、活潑、逗趣、輕鬆；「跳鼓陣」普遍被

認為來自「明鄭練兵陣法」，演員手持大鼓、鑼、旗、傘，在簡潔、明快、有力的節奏下，做各種進、退、翻、舞等動作，表演各種陣式，輕鬆且充滿活力；「宋江陣」拿著五花八門武器，表演十八般武藝，陣容相當龐大；「高蹺陣」雙腳踩在高蹺上，不但要行走自如，還要舞刀弄劍，表演翻滾跳躍等真工夫；「水族陣」扮演漁夫、烏龜、蚌精、魚、蝦等海產動物，童趣十足，寓教於樂；「八家將」宗教性質十分強烈，演員頭戴盔帽、臉畫臉譜、身穿戲袍、腳穿草鞋（穿襪、繫鈴）、手持道具與法器，給人嚴凜、肅穆、威武、神祕等感覺；「公婆陣」以障眼法，一人分飾兩角，上身扮演老婆、下身扮演老公，趣味橫生；「蜈蚣陣」據傳源於王爺部將，演出時在一節節由長條木塊串接而成的長木架上，每節上坐一位演出的孩童，下由二位大人扛著（或裝輪），整個隊伍行進時有如百足爬行，頗具宗教功能……，各式各樣的陣頭不勝枚舉。這些陣頭大多屬

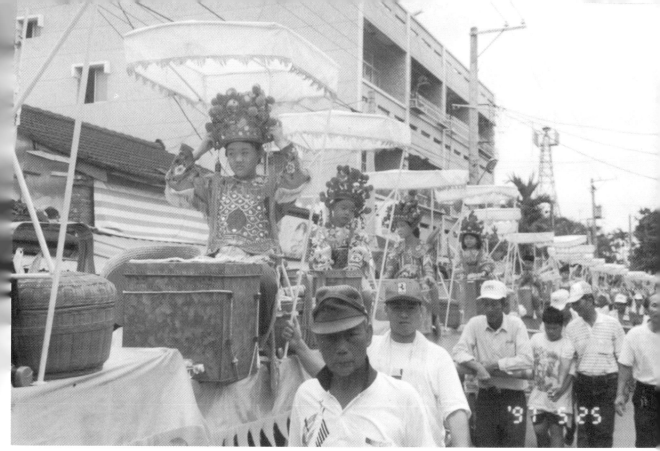

蜈蚣陣的身體部分，1997年攝於台南縣西港鄉。

逗趣、耍技或與宗教有關的民間技藝及遊藝團體。

由來源看台灣陣頭

若從來源探究，台灣陣頭可分成三種：

1. 歷史悠久，來自閩南的陣頭

如車鼓陣、宋江陣、跳鼓陣、高蹺陣、龍陣、獅陣、跑旱船、公婆陣、布馬陣等。

2. 模仿繁衍的陣頭

如牛犁陣、桃花過渡、挽茶車鼓陣、才子弄、拍手唱、七響陣、天子門生陣、文武郎君陣、竹馬陣、番婆弄等，這些陣頭大多分布在南部，不論是表演方式、使用樂器、曲目、劇目等，多少都與車鼓戲有關，可說是由車鼓戲繁衍產生出來的旁支；金獅陣、白鶴陣等則脫胎於宋江陣；十三太保陣、五毒大帝陣等則模仿自家將團；至於龍鳳獅陣、麒麟獅象隊等則可能源自獅陣、龍陣；而孝女思親陣則由素蘭出嫁陣衍生出來的。

3. 自創新興的陣頭

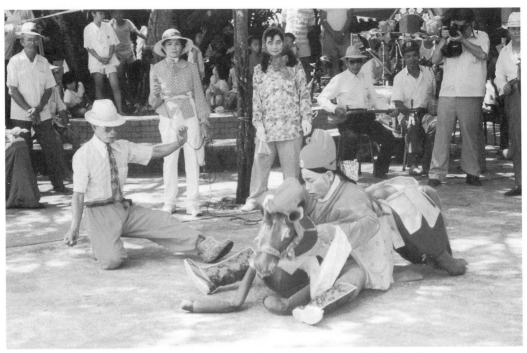

布馬陣，屬於傳統陣頭，是武陣、小戲陣頭、只舞不歌陣頭。1990年攝於宜蘭縣員山鄉。

如鬥牛陣、老公老婆遊街市、保生大帝陣、電子琴花車陣等。

由分布情形看台灣陣頭

台灣陣頭若從分布情形來探究，可分成兩種：

1. 分布廣、數量多的陣頭

台灣有些陣頭分布廣數量多，如車鼓陣、牛犁陣、宋江陣、跳鼓陣、高蹺陣、布馬陣、龍陣、獅陣等。

2. 地域性陣頭

有些則為稀有陣頭，屬地域性，數量較少，有的甚至全台僅一、兩團而已。如十三太保陣、五毒大帝陣、白鶴陣、龍鳳獅陣、五營陣、十二婆姐陣、保生大帝陣、番婆弄、才子弄、拍手唱、竹馬陣、文武郎君陣、雙生陣、七番弄等。

大體言之，台灣的陣頭主要集中在中南部、西部沿海一帶，以嘉南一帶為大本營，中北部較少，花東一帶更少。

由演員職業看台灣陣頭

台灣陣頭若從演員職業來探究，主要為業餘的「庄頭陣」；部分為以

布馬陣後場所使用的伴奏樂器，1980年攝於宜蘭縣員山鄉。

營利為目的，成為商業化、專業化的「職業陣」，如鼓吹陣、五營陣、小法團、牽亡陣、才子弄、保生大帝陣、鬥牛陣（赤牛陣）❸、電子琴花車陣等。有些為半職業、半庄頭陣，如車鼓陣、牛犁陣等；至於拍手唱、天子門生陣等，則大多為庄頭陣，少部分為職業陣。誦經團則純屬業餘的庄頭陣。

台灣陣頭的分類

台灣陣頭的分類，1990年代以前，皆以演出性質分為「文陣」與「武陣」兩種，1990年代以後才出現其它分類法，茲舉三種不同的分類法如下：

(一)、以演出性質分類

台灣陣頭若以演出性質分類，可分成文陣與武陣兩種：

1.文陣：文陣特徵為歌舞性質濃厚，娛樂性強，有故事情節，有對白，有完整的後場伴奏，使用樂器包括曲調樂器與打擊樂器，常用的曲調樂器有椰胡、大廣弦、三弦、月琴、笛子等。表演形式大多為載歌載舞，旋律性強，如車鼓陣、牛犁陣、桃花

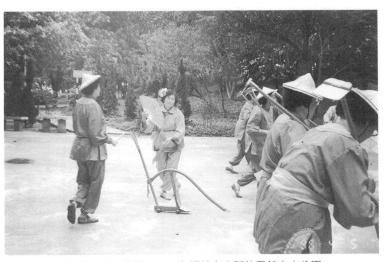

牛犁陣，屬於模仿衍生的陣頭，1996年攝於台南縣佳里鎮中山公園。

根據黃文博先生所言，此分類法乃有感於文、武陣分類法無法涵蓋台灣所有陣頭，故而依演出內容將台灣陣頭分成七大類：

1. 宗教陣頭：宗教陣頭指具有宗教功能或信仰意義的陣頭，多為武陣，如蜈蚣陣、家將團、龍陣、獅陣、十三太保陣、五毒大帝陣、宋江陣、金獅陣、白鶴陣、龍鳳獅陣、麒麟獅象隊、五營陣、法仔陣、小法團、將爺隊、十二婆姐陣、大仙俑仔陣、保生大帝陣等。

2. 小戲陣頭：小戲陣頭指具有民間「小戲」味道和色彩的陣頭，多為文陣，如車鼓陣、挽茶車鼓陣、牛犁陣、桃花過渡、番婆弄、才子弄、竹馬陣、七響陣、拍手唱、天子門生陣、文武郎君陣、素蘭出嫁陣、草螟弄雞公、布馬陣、高蹺陣等。

3. 趣味陣頭：趣味陣頭指純屬趣味和旨在增添熱鬧的陣頭，如跳鼓陣、跑旱船、水族陣、鬥牛陣、公婆陣、七番弄、老公老婆遊街市、雙生

過渡、番婆弄、才子弄、竹馬陣、七響陣、拍手唱、草螟弄雞公、素蘭出嫁陣、牽亡陣等。

2. 武陣：武陣特徵為宗教性質強烈，多帶有武術、特技之表演。後場伴奏大多只使用鑼、鼓、鈸等打擊樂器，節奏性強，目的在製造高潮，增添熱鬧喧鬧的氣氛。武陣的活動力較文陣為大，表演形式大多為只舞不歌，如龍陣、獅陣、宋江陣、跳鼓陣、高蹺陣、家將團、鬥牛陣、公婆陣、雙生陣、跑旱船、水族陣、十三太保陣、五毒大帝陣、金獅陣、白鶴陣、龍鳳獅陣、麒麟獅象隊、五營陣、法仔陣、小法團、將爺隊、十二婆姐陣、大仙俑仔陣、保生大帝陣、老公老婆遊街市等。

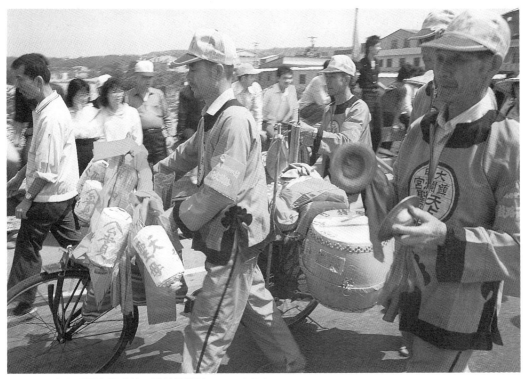

大甲鎮瀾宮進香團之開路鼓，屬於音樂陣頭。　李燦郎攝

陣等。

4. 香陣陣頭：香陣陣頭指附著或寄生於香陣行列中的陣頭，如前鋒陣、報馬仔、馬頭鑼、鑼鼓陣、捕快隊、執事隊、繡旗隊、旌旗隊、哨角隊、自行車隊、劍印隊、虎爺轎陣、主神陣、香擔伕、王馬陣、馬草水擔隊、香腳隊等。

5. 音樂陣頭：音樂陣頭指以演奏或歌唱為主要形態的陣頭，如南管陣、北管陣、開路鼓、鼓吹陣、車隊吹、轎前鑼、西樂隊陣、本地歌仔

陣、誦經團等。

6. 喪葬陣頭：喪葬陣頭指出現於喪葬禮俗或行列中的陣頭，如牽亡陣、魂轎、香亭、麻燈白彩、五子哭墓、五女哭墓、孝女思親陣、目連救母陣、三藏取經陣、孫臏吊喪陣、電子琴花車陣等。

7. 藝閣：藝閣是「詩意藝閣」的簡稱，也稱「詩意閣」，有「蜈蚣閣」與「裝台閣」兩種。蜈蚣閣屬大型藝閣，早獨立於藝閣之外，自行成陣，名「蜈蚣陣」。蜈蚣陣演員人數

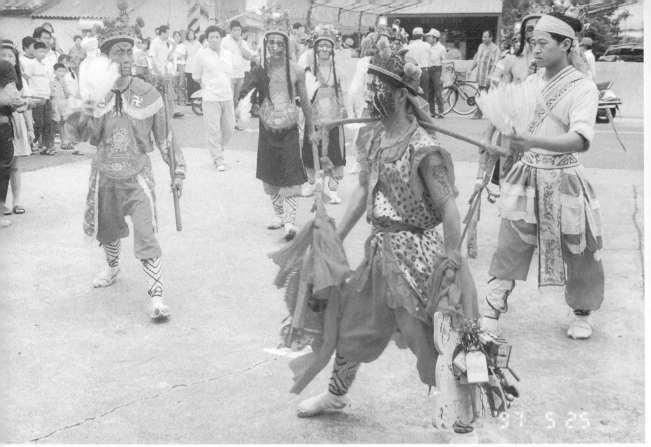

家將團（八家將），屬於武陣、宗教陣頭、只舞不歌陣頭。1997年攝於台南縣西港鄉。

眾多但不定，通常由約五十人左右不等的兒童，化妝著古裝，靜坐在由長條木塊串接而成的木架上，由大人扛著或裝輪推動遊行演出。由於抬轎者的腳如同蜈蚣的足，而坐在一節節木架椅子上的兒童如同蜈蚣的身體，另在頭尾裝飾了蜈蚣的頭與尾巴，故看似真的蜈蚣。一般認為蜈蚣陣除具驅魔、逐邪、保境的功能外，尚可除百病保平安，並給兒童帶來智慧與健康。「裝台閣」為小型藝閣，即今所稱之藝閣，是在台上搭設樓閣、人物、布景，以真人或模特兒居其間之藝術戲閣。可一閣獨立，亦可數閣串連。今「車行藝閣」已取代「步行藝閣」而成香陣中之主流。

（三）、以表演形式分類❺

台灣陣頭若以表演形式分類，可分成載歌載舞的陣頭、只舞不歌的陣頭、只歌不舞的陣頭、不歌不舞純樂器演奏的陣頭，以及不歌不舞純化裝遊行的陣頭五種：

1. 載歌載舞的陣頭：載歌載舞的陣頭大多為文陣，具文陣特徵，如車

鼓陣、牛犁陣、七響陣、番婆弄、才子弄、桃花過渡、拍手唱、本地歌仔陣、挽茶車鼓陣、草螟弄雞公、挽茶陣、電子琴花車陣、素蘭出嫁陣、孝女思親陣、目連救母陣、三藏取經陣、孫臏吊喪陣、牽亡陣等。其中，

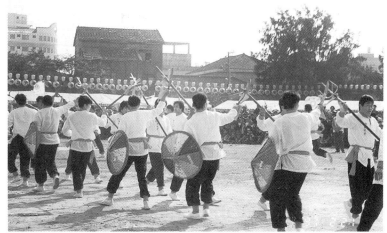

宋江陣，屬於傳統陣頭，是武陣、宗教陣頭、只舞不歌陣頭。圖為高雄縣內門宋江陣，1997年攝於彰化縣鹿港國小。

如牛犁陣、竹馬陣、七響陣、番婆弄、才子弄、桃花過渡、拍手唱、挽茶車鼓陣等，都是從車鼓戲中獨立出來的一支，因此，不論是演員造型、服裝、表演動作、音樂、伴奏樂器等，都與車鼓戲有密切的關係。有的甚至以主題曲做為陣頭名稱，如牛犁陣、草螟弄雞公、素蘭出嫁陣等。有的則以劇名做為陣頭名稱，如桃花過渡、番婆弄等。至於喪葬陣頭則只出現於喪葬場合，其中電子琴花車陣原為七〇年代後才興起的喪葬陣頭，只舞不歌，後也發展成載歌載舞的娛樂陣頭，且加入了色情表演。孝女思親陣雖由素蘭出嫁陣衍生而來，但前者只出現於喪葬場合，而後者則在喜慶場合中演出。

2.只舞不歌的陣頭：只舞不歌的陣頭大多為武陣，具武陣特徵，可分成宗教功能較強的陣頭，與娛樂功能較強的陣頭兩種：

(1)宗教功能較強的陣頭：如宋江陣、高蹺陣、家將團、龍陣、獅陣、白鶴陣、龍鳳獅陣、麒麟獅象隊、十三太保陣、五毒大帝陣、五營陣、法仔陣、小法團、將爺隊、十二婆姐陣、大仙俑仔陣、保生大帝陣等。

(2)娛樂功能較強的陣頭：如跳鼓陣、布馬陣、跑旱船、水族陣、鬥牛陣、公婆陣、老公老婆遊街市、雙生陣等，表演輕鬆、活潑、逗趣。

此類陣頭雖屬只舞不歌陣頭，但部分地方的某些陣頭卻出現了載歌載舞的情況，且伴奏樂器也加入了曲調

樂器，如宜蘭員山鄉的布馬陣，演出時不但加入了北管音樂唱腔、對白，伴奏樂器也增加了椰胡、大廣弦、三弦等曲調樂器；雲林土庫鎮旭陽車鼓團在演出公婆陣時，不但加入了唱腔、對白，也使用了椰胡、大廣弦、三弦等曲調樂器。

3. 只歌不舞的陣頭：此類陣頭，如天子門生陣、文武郎君陣、南管陣、五子哭墓、五女哭墓等。

4. 不歌不舞純樂器演奏的陣頭：此類陣頭，如南管陣、北管陣、什音陣、十三音陣、開路鼓陣、鼓吹陣、車隊吹陣、轎前鑼陣、西樂隊陣、七番弄、福州鼓陣、鑼鼓班陣、誦經團等。其中誦經團雖以演奏佛曲為主，但有時也加上演唱。

5. 不歌不舞純化粧遊行的陣頭：以上四大類陣頭，大多屬在地上邊走邊演出的陣頭，至於不歌不舞純化粧遊行的陣頭大抵可分成藝閣、蜈蚣陣與香陣三類。其中藝閣與蜈蚣陣屬靜態的，不做表演，多化粧靜坐在台閣上，由人扛著或由車子載著遊行。而香陣陣頭雖在地上走，但只遊行，極少做表演，然卻各具任務。

車鼓陣，屬於傳統陣頭，是文陣、小戲陣頭、載歌載舞陣頭。1993年攝於高雄縣大社鄉。

民俗藝陣的瓶頸與再生

台灣的民俗藝陣由於受到政治體制轉換、社會結構改變、科技媒體日新月異、經濟條件限制、宗教信仰與風俗習慣的互異，以及老成凋謝後繼無人等因素的影響，使得原本純業餘的陣頭，有的走向半職業化或職業化，甚至走向特技或色情。原由人演出的唱腔與後場伴奏，也常因人才或經費的不足而代之以錄音設備。至於服飾則各視其所好，傳統與現代皆有，有時同一類陣頭，因演出團體的不同，而出現了傳統服飾與流行服飾摻雜的情況。不可否認地，由於台灣的民俗藝陣過去不受重視，有的已日趨式微，甚至面臨絕續關頭，有的已脫離傳統甚至變質。幸近些年來，由於政府的參與，在民間與官方的推動下，民俗藝陣展現了活力與多樣性，相信只要具有積極性、不失傳統風味、乾淨俐落、生動活潑、可看性高、有創意的陣頭，都會引起觀眾的共鳴與肯定的。

以下僅就車鼓陣做簡單的介紹：

車鼓陣源於中原秧歌之傳統

車鼓陣與跳鼓陣是兩種完全不同表演形態與內容的陣頭，但卻常常被誤以為「車鼓」即是「跳鼓」。台灣車鼓源於中原一帶秧歌之傳統，流傳至福建與當地南管音樂及民歌相互結

車鼓陣後場所使用的伴奏樂器，1990年攝於高雄縣大社鄉。

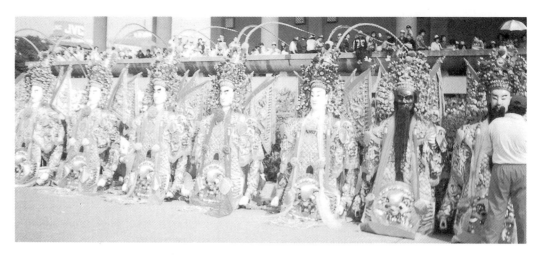

▲ 十三太保陣，屬於模仿衍生陣頭、武陣、稀有陣頭、只舞不歌陣頭。圖中蘆洲合義社十三太保陣刻正休息中，1996年攝於台北市國父紀念館。

◀ 北管陣，屬於傳統陣頭、文陣、音樂陣頭，1997年攝於彰化縣鹿港鎮。

合，衍變成歌舞小戲後，於明末清初隨閩南移民傳入台灣。根據文獻記載，迄今至少已有二百五十年以上的歷史。

台灣「車鼓」之起源，有所謂「道具名稱溯源」與「歷史傳聞溯源」兩種。在「道具名稱溯源」方面，認為「車鼓」之名，乃因丑角所拿的道具而得名，「車」指「敲仔」（或稱四寶、四塊），或「敲仔」互擊所發出的「chhiau－chhiau」之聲；「鼓」則指「錢鼓」，故應名「敲（ㄎㄠ）鼓」，後訛轉成「車（ㄔㄜ）鼓」。或說「車」做「翻、舞、弄」解，「車」台語唸「chhia」，亦即「舞弄鼓」之意，

故名「車鼓」。「歷史傳聞溯源」方面，則有與「漢朝／昭君和番」、「宋朝／水滸傳劫法場」、「明鄭／整軍經武」、「清朝／久旱逢甘雨」等傳說有關。

車鼓十八跳

台灣車鼓陣演員通常只有丑與旦兩種，偶爾再加個副旦（老婆），基本上以一丑一旦兩人為一組。演出方式有一旦式、一丑一旦式、一丑二旦式、二丑一旦式、二丑二旦式、二丑三旦式、多組式等，但以多組同時演出最為常見。丑角裝扮以滑稽逗趣為原則，手持四塊，左右各兩片。旦角裝扮以妖艷為原則，右手拿摺扇，左手持絲巾或手帕，或將絲巾綁在頭上。皆化裝演出，服飾基本上著傳統漢裝。車鼓表演是由丑旦且歌且舞，相互對答，由於即興成分很濃，因此有「十個師父十個樣」、「車鼓十八跳」之說。就表演動作言，丑較旦尤難，不僅動作較激烈，還得隨機應變，隨時製造笑料，控制整個表演效果。

車鼓陣所使用的音樂，唱腔方面有南管與民歌小調，另有串場用的器樂曲。曲式大多為一段體，有前、後奏及間奏，音階為五聲音階。所使用的樂器主要有椰胡、大廣弦、三弦、月琴、笛子等，但迎神賽會時經常會增添鑼、鼓、鈸等打擊樂器，以增加熱鬧氣氛。

車鼓陣取材於民間故事

車鼓陣演出內容以民間故事及日常生活題材為主。歌詞以長短句佔多數，大多為白話文。早期車鼓有「戲」的演出，但現在完整「戲劇」的演出已見不到了，僅存「片斷」的演出。目前車鼓陣主要集中於屏東、高雄、台南、嘉義、雲林、彰化、台中等中南部沿海地區，北部、東部較少。

車鼓表演曾在整個台灣風靡一時，甚至被禁而不止。如今雖然沒落了，但從〈艋舺竹枝詞〉：「誰家閨秀墮金釵，藝閣妖嬌屢塞街。車鼓逢逢南復北，通宵難得幾場諧。」；〈元宵竹枝詞〉：「熬山藝閣簇卿雲，車鼓喧闐十里聞。東去西來如水湧，儘多冠蓋庇釵裙。」；《彰化縣誌(三)》陳學聖〈車鼓〉詩：「歲稔時平樂事多，迎神賽社且高歌；嘵嘵鑼鼓無音節，舉國如狂看火婆。」等詩句中，我們仍可瞭解車鼓表演在台灣是曾經深植民間、且十分受歡迎的。

【註釋】

❶ 「陣頭」又稱「藝陣」，即「藝閣」與「陣頭」之合稱。「藝閣」指的是一種搭設人物佈景的藝術戲閣，而「陣頭」則為民間藝術的表演，需在地上邊走邊演出，或搭台演出。

❷ 見黃文博《當鑼聲響起‧台灣藝陣傳奇》，頁12。

❸ 鬥牛陣分「水牛陣」與「赤牛陣」兩種，水牛陣多為業餘的庄頭陣，而赤牛陣則幾乎全為商業性質的職業陣。

❹ 見《當鑼聲響起‧台灣藝陣傳奇》及《跟著香陣走‧台灣藝陣傳奇續卷》。

❺ 見黃玲玉《從閩南車鼓之田野調查，試探台灣車鼓音樂之源流》，頁34。

【延伸閱讀】

邱坤良

　　　　1979年　《民間戲曲散記》，時報文化出版事業有限公司

呂訴上

　　　　1990年　《台灣電影戲劇史》，銀華出版社。

凌志四主編

　　　　1985年　《台灣民俗大觀——迎神賽會、戲曲、雕刻》，大威出版社。

黃文博

　　　　1990年　《台灣信仰傳奇》，臺原出版社。

　　　　1991年　《當鑼聲響起‧台灣藝陣傳奇》，臺原出版社。

　　　　1991年　《跟著香陣走‧台灣藝陣傳奇續卷》，臺原出版社。

　　　　1991年　《台灣民俗田野手冊‧現場參與卷》，臺原出版社。

黃玲玉

　　　　1986年　《台灣車鼓之研究》，國立台灣師範大學音研所碩士論文。

　　　　1991年　《從閩南車鼓之田野調查，試探台灣車鼓音樂之源流》，中華民國民族音樂學會。

曾永義等

　　　　1989年　《台灣的民俗技藝》，學生書局。

曾永義主持

　　1990年　《台南縣立文化中心台灣民間傳統藝能館規劃報告》，行政院文化建設
　　　　　　委員會策劃。

劉還月

　　1986年　《台灣民俗誌》，洛城出版社。

天后迎春賜國運

　　1991年　《慶祝開國八十年觀光節台北燈會民俗藝陣各項陣頭簡介》，交通部觀
　　　　　　光節。

奇兵

　　1992年3月25日　〈台灣的藝陣〉，民眾日報。

林福來調查採訪

　　1990年5月23日　〈最親總是鄉土情！從民俗藝陣中探索戀鄉情懷〉，自立晚報。

第八章　台灣客族傳統音樂

鄭榮興

客家血淚奮鬥史

客家人是漢民族的一支，其祖先本來住中原一帶（今漢水以東，淮水以西，長江以北，黃河以南地方），自東晉以後的一千六百年以來，迭經五胡、遼、金、蒙古等的兵變，由中原逐漸南遷，終於到達江西、兩廣、福建、台灣、海南以及海外各地，成為所謂的「客家人」。所經所到之處都是荒山原野，於是櫛風沐雨、披荊斬棘，艱苦開墾，寫下了他們血淚縱橫的奮鬥史。在這荒山原野的奮鬥過程裡，心有所感地把喜、怒、哀、樂用歌聲表達出來，起初也許只是一種單調的歡呼或哀歎，後來為了配合採茶、挑擔、耕種等勞動而唱出曲調，有時為了呼朋引友而哼出情歌，或為了與對山的朋友高聲談話，而變成歌聲等等，慢慢地形成所謂的山歌，而這也是客家民謠的一大特色。

台灣的客家人分成「南部」與「北部」兩大系統，南部的客家人大部分來自廣東梅縣、蕉嶺、大埔、五華等地，居住在屏東縣與高雄縣內的鄉鎮，有「六堆」之稱。北部的客家人除了來自廣東梅縣、蕉嶺、大埔、五華外，還有海豐、陸豐、饒平、興寧等地，居住在苗栗、新竹、桃園等縣市，來台的時間比南部的客家人略晚，後來慢慢散居在台中縣東勢鎮、南投縣國姓鄉、台東縣、花蓮縣以及台北縣、台北市等地區。

南北客家民謠之差異

台灣南部的客家人所唱的民謠只有山歌和童謠，山歌因各地語言發音不同，產生旋律差異，因此有「美濃山歌」或「下南調」之區別。童謠也有搖籃歌及半山搖的區分，旋律單純、節奏自由，非常有山歌的特色。而北部客家人所唱的民謠，除了老山歌保有山歌的風貌以外，所謂的「九腔十八調」，均為傳統客家三腳採茶戲曲中之精華。

老山歌又稱大山歌，是四縣客家人所唱的山歌曲目中最原始者，是一種曲牌名稱，而非只指固定的某一首

歌詞。只要是同一類型的歌詞（七言四句），不管它的內容如何，都可用這種曲牌唱出，曲調悠揚、豪放，節奏流暢自由。

山歌子又稱山歌指，由老腔山歌變化而來，也是一種曲牌的名稱，而非指固定的某一歌詞。所以與老山歌一樣，很多內容不同的歌詞，可以用山歌子的曲牌唱出。

平板又稱改良調，是由老腔採茶改變而來。也是山歌由荒山原野慢慢走進茶園、家庭、戲院的產物，是指一種曲牌而非固定的某一種歌詞。只要是七言四句的詩，合押韻者均可唱。

客家山歌九腔十八調

「九腔十八調」意指其腔調繁多，並非恰有那麼多腔調。「腔」與「調」的意義可截然劃分，然而卻很少人能把其中的區別說清楚。「腔」指「聲腔」，「調」指「小調」，其

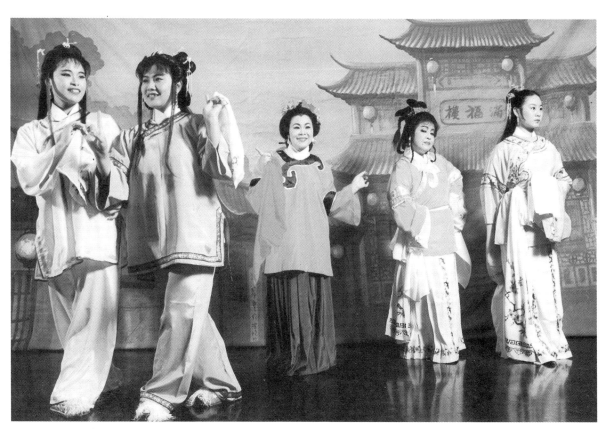

採茶大戲《姻緣布錯配》，85年於台北國家戲劇院演出。　苗栗榮興客家採茶劇團提供

差異從音樂旋律、唱詞語言、來源、前奏等都可以辨識。

「聲腔」是一個複雜的概念，要放在中國戲曲的範疇中去理解，如明代的「四大聲腔」，約略是風格的區分。「聲腔」、「板腔」的特點，其旋律並不完全固定，隨唱詞而有變化，故一個腔僅具基本的架構與特徵，客家戲曲中也不例外，「腔」之轉折，與客語密切結合。

「小調」相當於現稱的「流行歌」，常為以「正音」（官話）唱的民謠，旋律固定，因顧慮語音與曲調的配合，故演唱小調時，有時保留原語言來唱。

傳統的三腳採茶戲

而當民歌配上扮飾、結合歌舞、漸漸發展成有簡單故事的小戲，即為客家採茶戲。最活躍的時代約在明末清初時，內容以即興演出生活小戲為主，因僅有三個腳色（二旦一丑，後發展成小旦、小生、小丑三行）故又稱「三腳班」。傳統的三腳採茶戲有固定的戲碼，每個戲碼則有固定唱腔，又稱「九腔十八調」。而在這諸多的曲調中，其音樂旋律的進行，不外乎是La、Mi為中心，或以Do、Sol為中心的兩種中國傳統調式；另外裝

飾音的運用，也是其樂種的特色之一。採茶大戲則以「平板」為主要唱腔，「山歌子」是次要唱腔，其餘的民歌、小調則成點綴性的唱腔。而「平板」與「山歌子」的曲調，只有一個基本骨架，其音符會隨著歌詞的變化而略做改變，使得一個固定的平板曲調，能唱出愉快、生氣、悲傷……等劇情的表現。

客家山歌產生於荒山原野、田園

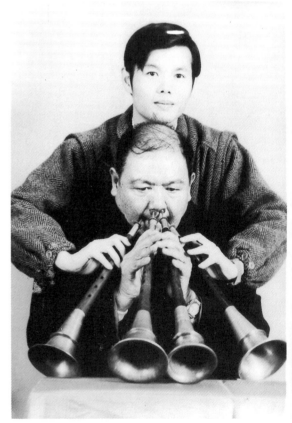

苗栗陳家班客家八音團第三代掌門人陳慶松先生表演吹奏四把嗩吶的絕技，稱為「展技」，藉以表示本身技藝出眾並贏得職業地位。時為民國67年。鄭榮興提供

茶山，本無所謂的伴奏樂器。只是順手摘下一片樹葉，跟著歌聲吹出來，就是最原始的伴奏了。在茶餘飯後或酒宴聚會時，唱客家民謠自誤，最常見的便是用一把「二弦」做伴奏，有時也加上一把比「二弦」低五度的「胖胡」，一高一低，十分悅耳，如再講究，那就再加上鑼、通鼓、單皮鼓、小鑼、三弦、鐵弦、秦琴、笛子、洋琴、鈸、拍板……等。

「八音」的地位重要

「八音」在客家音樂中，佔有極重要的地位。中國古代依金、石、絲、竹、匏、土、革、木等不同的製作材質，將樂器分為八大類，統稱為「八音」。八音或也有稱「鑼鼓班」的，因其原本是以鑼鼓為基礎，都屬於「吹打樂」的一種，而其起源可以追溯到漢代的「鼓吹樂」。鼓吹在較早期時，原只是角、笳一起運用，發展一段期間後，漸漸依所用樂器和引用場合的不同，分為兩類：一類以排簫和笳為主，用在儀隊進行時，仍稱為鼓吹；另一類則以鼓和角為主，作為軍樂，在馬上演奏，叫做橫吹。爾後隨著時代演進，除了行進與軍樂外，也在宮中宴樂時使用，甚或傳至民間各個場合中。到了宋清期間，除

提高和豐富技藝外，更重要的是加進了弓弦樂器，奠定吹、拉、彈、打完備的樂隊基礎。在明末時，有揚琴、三弦、月琴等的傳入使用，至於金、元時所傳入的「嗩吶」，後來遂成為其中重要的主奏樂器。

「客家八音」最富客家原味

「客家八音」是最富有客家色彩的純音樂藝術，不論演出形式，音樂內容與使用的樂器等，都受到中國傳統民間音樂的影響。連音階、調式等音樂風格方面，也都與中國民間音樂有著密不可分的關連，是值得重視研究的珍貴文化寶藏。其音樂的特色，大致可分幾點來說明：

1. 音階的使用

八音所使用的樂曲，大都使用不含半音的五聲音階，並多來自「南曲」系統的曲調。

2. 調式的運用

八音吹場樂與絃索樂所用的調式只有宮調式、商調式、徵調式與羽調式四種。但可運用轉調及調式轉替的方法，讓曲調更為多采多姿，變化多端。另外旋宮轉調❶也是八音的特色之一，因其主奏樂器嗩吶，常以「正管」、「ㄨ管」、「工管」、「合管」、「士管」等五種調門來演奏。

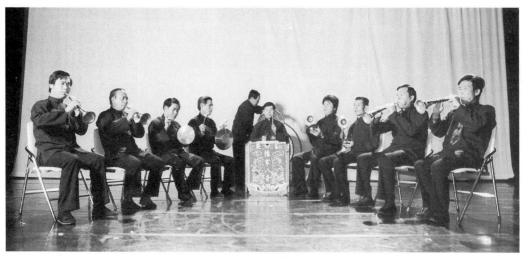

客家八音吹場演奏，77年於台北國家音樂廳演出。　苗栗陳家班北管八音團提供

為求其音色能充分發揮，富有變化，故運用旋宮轉調的方式求表現。

3. 曲式的運用

八音音樂所有的曲子大部分為兩段體，也有一段體或三段體式的。但經過演奏後，曲式的形態改變，形成「轉踏」❷形式，類似變奏曲或組曲。與傳統的套曲和大曲的體裁有密切的關係。

4. 拍法的變化

即西洋作曲法中的增減值，將拍法擴大或縮小。如「中板補缸」❸是一板一撩，變成「慢板補缸」❹的一板三撩。「大開門」❺是由一板三撩，變成「緊大開門」❻的疊板。大體上都是將原有曲子的板法增加或縮小一位為主。

5. 變奏的方式

八音所流傳的樂譜相當簡單扼要，留給演奏者相當大的自由性與伸縮性，可對樂曲加以變化裝飾。在原有的骨架上長肉、穿衣，甚至灌進靈魂，但卻不失去本來的音樂特質與面目，可說是技巧的功力展現。

「客家八音」的音樂處理

客家八音的曲目根據其演奏的形態，與音樂的處理上來說，可分為吹場樂和絃索兩大類：

1. 吹場樂

即一般民間所說的「鼓吹樂」或「吹打樂」，可分大吹打與小吹打兩種。大吹打以大嗩吶與打擊樂為主，小吹打則以小嗩吶、打擊樂及絲竹樂

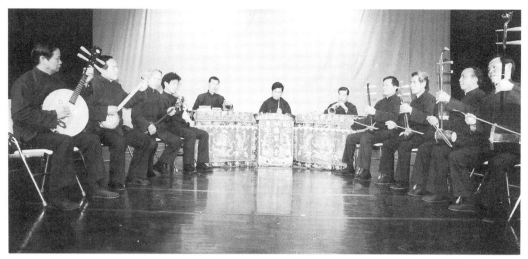

客家八音弦索演奏，77年於台北國家音樂廳演出。　苗栗陳家班北管八音團提供

器來合奏。皆在祭典、迎神、迎娶迎送賓客時地，都演奏此音樂。其吹奏內容大部分是傳統曲牌，以北管居多，少部分為南管，以及其他地方音樂的曲牌。如大開門、小開門、大團圓、新義錦、福祿壽、漢中山、一板香、將軍令、寄生草、過江龍等。

2. 弦索類

可視為民間的小樂隊合奏，含有表演欣賞的特質，此種演奏形式也可分為兩類，一類由大嗩吶主奏，絲竹及部分擊樂伴奏，又稱「八音」。另一類是純絲竹樂的合奏，通常以笛子領奏。演奏內容十分廣泛，如民歌、小調山歌類的王大娘、二八佳人、清晨早、王美人、瓜子仁、耍金扇等；曲牌類的月兒高、洋洋湖、活捉、高

山流水、上大人、春景等，戲劇唱腔類的原板❼、迴龍❽、二凡❾、慢頭❿、都馬調⓫、七字仔調等，時代歌曲與民間藝人編創類的四季春、昭君怨、三聲無奈、大國民等。

客家八音所使用的樂器，亦可區分為吹管樂器的嗩吶、管、笛；擦弦樂器的小椰胡、大椰胡、喇叭琴、京胡；彈弦樂器的揚琴、三弦、秦琴；打擊樂器的單皮鼓、竹板、通鼓、小鈸、小鑼、大鑼、梆子等。

開創現代文化的最佳養分

質樸優美的客家山歌，真摯動人，具涵豐富表演藝術的採茶戲；音樂內容細緻、多彩的八音，皆是中國傳統文化中一顆異彩紛呈的瑰寶。然

而隨著時代的變遷、社會的轉型，民俗音樂已逐漸轉換褪化，失去了往日親切耀眼的光彩，為人們所淡忘忽視。但這些傳統的民間音樂，累積了先民生活智慧與藝術的經驗，是我們重要的鄉土文化根源，也是開創現代文化的最佳養分，實應加以重視保存，並將它發揚光大。

【註釋】

❶ 旋宮轉調：指一定的宮調系統中，「宮」（調高）的轉換與「調」（調式）的轉換。

❷ 轉踏：又名「傳踏」或「纏達」，是宋代民間流行的歌唱技藝，用同一宮調中的若干支曲子組成一個套數來歌唱。組成可長可短，根據內容需要而定，可靈活運用；亦是一種隨歌隨舞，歌舞相間的敘事歌曲。其性質與鼓子調沒有太大差別，連續的以同一詞調若干首組成之，只是將屬於散文的部分變成了詩句。散文之所以被淘汰變成詩的原因，是為了方便於隨歌隨舞之意。詩較散文富於韻律，容易與舞的動作配合。

❸ 中板補缸：亂彈戲曲「補缸」的唱腔曲調，用八音絃索樂演奏。

❹ 慢板補缸：以慢板形式演奏「補缸」唱腔曲調。

❺ 大開門：曲牌名，即《水龍吟》的俗稱，樂隊用的伴奏樂曲，有調無詞。以嗩吶演奏，鑼鼓配合，通常在高官統帥升堂、升帳時用，表示聲威。音階調式為五聲音階宮調式，但帶Fa、Si的裝飾音。

❻ 緊大開門：曲牌《大開門》的快板。

❼ 原板：是一種戲曲的板式，一板一眼（2/4拍），為各種板式的基礎。常用於敘述事物、表達心情或描寫景物，在二黃、西皮、反二黃中均有原板。

❽ 迴龍：戲曲板式，專門用於倒板後面的唱句。一板三眼或一板一眼常有垛子句或是帶哭頭，最後總有一個較長的拖腔。

❾ 二凡：一名「二犯」，是北方的梆子腔流傳至南方後的流變，特點是緊拉慢唱。唱腔部分為節拍自由的「散板」，可依情感需要作充分發揮，而伴奏部分管急弦繁，節奏緊迫，形成高亢激越的風格。伴奏樂器以板胡為主，或加用梆子擊節。

❿ 慢頭：曲調來源是九甲戲的曲調。

⓫ 都馬調：曲調來源是由「都馬班」傳入的中板雜碎調，另外還傳入慢皮雜碎調。每一段有固定的樂句，每一段的落音為羽音。主奏樂器為徵商（Sol-Re）定弦。

【延伸閱覽】

楊蔭瀏

 1980年　《中國音樂史》，學藝出版社。

高永厚

 1986年　《民族器樂概論》，丹青圖書有限公司。

丹青藝叢編委會編著

 1986年　《民族音樂概論》，丹青圖書有限公司。

楊兆禎

 1982年　《台灣客家系民歌》，百科事業文化公司。

許常惠

 1982年　《台灣福佬系民歌》，百科事業文化公司。

王耀華

 1980年　《中國傳統音樂概論》，海棠事業文化有限公司。

許常惠

 1987年　《中國民族音樂論述稿》，樂韻出版社。

梅縣地區民間文藝研究會編

 1981年　《粵東客家山歌》，廣東省梅縣地區羣眾藝術舘。

陳運棟

 1978年　《客家人》，聯亞出版社。

曾永義

 1988年　《鄉土的民族藝術》，行政院文化建設委員會。

第九章　祭祀音樂

許瑞坤

祭祀音樂深入生活

祭祀活動自古以來即一直伴隨著人類文化的發展而存在著。不論科學、藝術、人文如何的發達，人類仍常尋求未知的神明寄託，總是無法擺脫那些無形的羈絆。在有限的能力之外，人類一直都相信有一些超自然的能力在冥冥之中影響著我們，操控著我們。

在人類和超自然的「神」之間做為溝通媒介的，主要是一些神職人員，如神父、牧師、法師、道士、靈媒、巫婆等等。而溝通的工具除了語言、動作之外，音樂也是極為重要的一環。

撇開外來的天主教和基督教不談，傳統台灣文化中的祭祀音樂可以分為儒教音樂、佛教音樂、道教音樂、民間信仰音樂等四大類。儒教音樂目前僅存於祭孔大典之中；民間信仰的音樂主要存在於原住民的各種祭祀活動，以及漢民族的迎神賽會、廟會慶典之中。

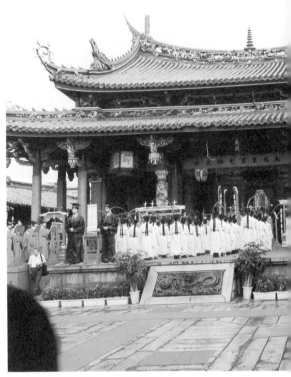

現代孔廟祭孔典禮。　許伯鑫攝

莊重典雅的祭孔音樂

「儒教」並非是一種宗教信仰，它是由孔子和他的門生弟子所傳承下來的一派學術思想。自漢代以後，儒家思想一直是中國人文思想的主流，即使在今日，它仍然對我們的政治社會具有極大的影響。

宣平之章的古譜，用於「初獻」儀式中。

《宣平之章》古譜（用於「初獻」儀式）——

右側標題：初獻　東廡唱樂奏　東節唱舞以　宣平之章　章　搏鐘一擊　枌左右中三擊

樂句	字一	字二	字三	字四
予懷明德	太族 予（惟，士）	仲呂 懷（准，上）	林鐘 明（民，治）	南呂 德（工）
玉振金聲	清黃 玉（宜，六）	清泰 振（秦，仲呂）	清泰 金（近）	清黃 聲（慎）
生民未有	林鐘 生（慎）	仲呂 民（面，位）	清太 未（六）	清太 有（幼）
展也大成	仲呂 展（殿，上）	林鐘 也（藝）	南呂 大（罩，工）	林鐘 成（工）
俎豆千古	南呂 俎（朱）	清黃 豆（菁，六）	南呂 千（相）	南呂 古（据，工）
春秋上丁	林鐘 春（寸，親，尺）	林鐘 秋（樹）	仲呂 上（奇，工）	林鐘 丁（憚，尺）
清酒饎載	仲呂 清（親，清太，五）	清黃 酒（就，六）	仲呂 饎（奇，上）	清太 載（再，五）
其香始升	仲呂 其（奇，上）	林鐘 香（飽，尺）	仲呂 始（示）	太簇 升（信，四）

敲擊註記：枵鼓心一擊應鼓心亦應　一發搏鼓同擊　枵鼓連擊三次（停止讀祭文）拊鼓同擊　應鼓邊三擊　應鼓心三擊　同

左側：特磬一擊　西廡唱樂止　西節唱舞止　敬　背三刷　首三擊

祭孔典禮中所用的音樂，是中國古來傳統雅樂中碩果僅存的一部分，其它的都只能從文獻典籍上去查考，所以從歷史的角度而言，祭孔音樂更值得我們認識和珍惜。

祭孔音樂必須配合儀式的進行來使用。完整的祭祀儀式，通分為迎神、初獻、亞獻、終獻、徹饌、送神等六個步驟。每一步驟皆有相對應的樂章，如台南孔廟為昭平之章、宣平之章、秩平之章、敘平之章、懿平之章、德平之章；而台北孔廟則為成和之曲、寧和之曲、安和之曲、景和之曲、咸和之曲、咸和之曲❶。

祭孔儀式講究肅穆莊嚴，故其音調徐緩且稍微失之單調。歌詞每句四

編鐘由16枚大小不等的鐘分成兩排懸掛於木架上，演奏時以木錘敲擊。　台北市立國樂團提供

字，合四句為一首，共有十六個字。唱時每字皆為四拍，自始至終毫無變化。

　　祭孔所用的樂器，大多遵循古制，有些現今一般樂隊已不再使用。節奏樂器有晉鼓、建鼓、搏拊、鞉鼓、鏞鐘、特鐘、柷、敔、椿牘（拍板）。絃樂器有古琴、瑟。管樂器有排簫、笙、塤、箎、笛。另較特殊的兩件樂器為編鐘與編磬。編鐘為十六枚大小不等的鐘分兩排懸掛於木架上。每一鐘皆標有律名，根據樂譜記載，演奏時以木錘敲擊，可發出高低抑揚不同的聲音。編磬則用大理石磨成厚薄大小不等的屈尺狀，亦為十六塊組成，可發出清脆或低沈的音響效果。

　　台灣各個孔廟所奏的音樂內容及所使用的樂器尚有部分差異，並未完全統一。有些孔廟僅用傳統雅樂的樂器，有些則摻雜了胡琴、揚琴、三絃、古箏等傳統國樂器或民間樂器。

替人消災祈福的道教音樂

　　台灣的道教，主要源自於中國道教中的一個支派——符籙派。此派道士以符籙演法，專門替人消災祈福為主要工作。

　　根據儀式性質的不同，台灣道教的工作內容可分為道場、法場以及拔度三大類。道場屬於吉事性質，最常見的有建醮（俗稱做醮）、禮斗法會兩種形式。這種道場的法事，主要目的是藉由道士的搬演科儀，祈求上蒼神明降福消災。法場與拔度的規模則較小，前者以替人收驚、祭煞為主，

笙是祭孔常用的管樂器。　台北市立國樂團提供

後者則為俗稱的「做功德」，通常歷時半天或一夜而已。

不論是何種道教儀式，道士在儀式的執行過程中，不外乎透過三種方式：語言、動作、音樂，來做為人神之間溝通的媒介。

一如西方最主要的兩大宗教——天主教和基督教一樣，音樂在道教儀式中也佔有極為重要的因素。不論大規模的做醮或法會（一至七天不等），或小規模的收驚、祭煞（約數十分鐘），音樂總是伴隨著道士做法而進行著。可以說道教儀式若是除去

了音樂部分，將變得枯燥無味，了無生趣。

道教音樂分為前場與後場兩部分。前場指的是道士們所吟唱的道曲，後場則為器樂伴奏的部分。一般而言，盛行於台灣南部的靈寶派道士所用的音樂較為低沉徐緩，近似於南管，而盛行於北部的正一派道士所用的音樂則較為喧鬧高亢，近似於北管。唯這種地理上的劃分，並沒有明確的界線，且常有交錯雜處的現象。另有高雄縣與屏東地區之道士，其道服、科儀與北部道士一樣，音樂風格也大致近似，但是吟唱曲調內容則完全不同。

前場道士的演出，除了動作之外，主要的有吟、誦、贊三種不同的形式。

吟是一種節拍自由的道士獨唱。

北部正一派道士使用錫角，手持銅鈴，進行割闈科儀。　李燦郎攝

有時以殼子絃或噯
仔來伴奏，但大多
是由道士一人獨唱
或道士三人互相應
答，而不用伴奏。
道場科儀中的〈天
尊號〉、〈雲輿頌〉、
〈散花詞〉等都是
常見的曲調。

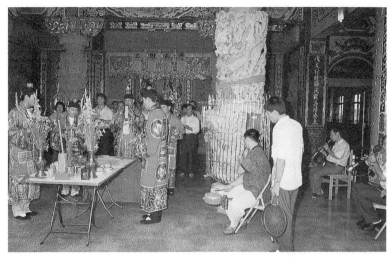

科儀後場有絃吹二至三人，司鼓、司鑼各一人。　李燦郎攝

　　贊又稱為道曲
，這是有固定節拍
和曲調的歌曲，為
前場音樂中最主要的部分。道教的音
樂皆為一拍三撩，亦即是西洋音樂中
的四四拍子。有些道曲可依儀式需要
配上不同的唱詞，有些道曲則固定專
屬某一儀式之用。

　　誦是指口白部分，通常用於誦讀
經書或拜讀表章，一般而言，所用語
言均為舉行儀式當地信眾所熟悉的方
言。

　　後場的伴奏樂器，率皆來自於民
間的北管。在南部偶有樂師出自於南
管，但為配合道場需要，亦已改習北
管。後場音樂有三種主要的功能，一
是為前場的道士唱曲擔任伴奏，二是
擔任科儀與科儀之間或是道士搬演動
作的串場音樂，三是純粹器樂演奏的

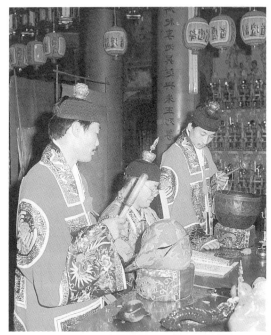

麻豆代天府於建醮場合中進行「天師課誦」，使用
木魚和磬等樂器。　李燦郎攝

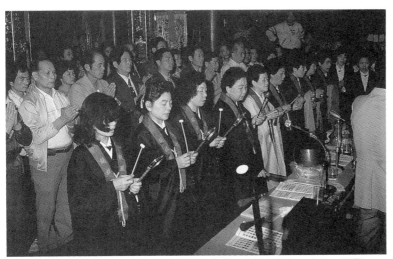

大甲鎮瀾宮為媽祖祝壽時誦經，採用佛教方式，使用金銅鈴、木魚、響盞、小鐘及鈸等。　李燦郎攝

「鬧廳」。

北部道教的後場樂器主要有司鼓、司鑼各一人，絃吹二至三人。南部道教大致相同，但是偶爾亦可加入揚琴、秦琴等類之樂器，編制較多變化。

法場和拔度所用之音樂形式較為簡單，有時僅以一位鑼鼓外加一支嗩吶伴奏，有時僅由道士手執銅鈴單獨吟唱（例如收驚儀式），而唱曲的內容亦與道場所用的有些不同。

梵音繚繞的佛教音樂

所謂佛教音樂，一般人很容易將它和民間信仰中使用的各種音樂相混淆。事實上，佛教音樂有它特定的範圍，一般而言，若依使用的功能來區分，可將它分為法事中所用的音樂及供養佛菩薩所用的音樂兩大類。所謂法事音樂，包括使用於佛誕、早晚課、水陸法會等佛教儀式中的音樂。而供養音樂則是一種世俗化的佛教音樂，它以讚佛為主要內容，專供供養三寶及教化眾生之用。法事音樂多為傳統佛教中固有的梵唄曲調，氣氛肅穆而莊嚴，而供養音樂則往往採用民間音樂加以應用，所以相對的較為活潑、熱鬧。

台灣寺院中所傳唱之梵唄，依其音韻通分為「海潮音」與「鼓山音」兩種。鼓山音源自於福建，有的是因住持師父出身於福建的鼓山大叢林，有的是住持師父曾赴鼓山湧泉寺受戒，返台後將其唱腔一併帶回。故目前台籍僧侶主持之寺廟多傳唱鼓山音。海潮音則是一種泛稱，本來在佛教經典中即有將梵唄稱為海潮音者。所以，凡是國民政府遷台後抵台的外省籍僧侶所傳唱的，多為海潮音。

鼓山音與海潮音在實際演唱時，

它們的骨幹旋律大致相同，兩者最大的差異乃在於風格上的變化。通常鼓山音是以閩南語演唱，加花（裝飾音）的情形較少，速度平緩。海潮音則以國語演唱，在骨幹音之外有較多的即興裝飾，因此曲調的起伏較大。

目前各寺院之間所傳承的音調並非固定不變，由於各種梵唄錄音帶的流通，在同一寺廟中兼習兩種音調的已經常可見，實際運用上則憑法師個人的喜好而定。

梵唄之演唱，可分為吟、誦、讚三種。吟只用於法師起頭舉腔之前面幾個字時，節奏旋律較自由，並可加上裝飾音。誦主要用於經咒之誦讀，常以木魚及引磬伴奏，速度由慢至極快，最後再轉回慢板結束。讚或稱「偈」，是有固定旋律的歌曲。演唱時亦有法器伴奏，速度變化不大。

民間信仰音樂

民間信仰音樂，可分為原住民的祭祀音樂和漢族的婚喪喜慶音樂兩部分。原住民的祭祀音樂在本書的第一章中另有詳述，以下僅就漢族的婚喪喜慶音樂做一簡要的介紹。

漢族的婚事以及節慶拜拜中所用的音樂，大部分出自於北管音樂，少部分則是引用了民間的吉祥樂曲。這

樹林海明寺舉行佛教普渡儀式，師父手持五鈷鈴吟唱。　李燦郎攝

可能和北管音樂喧嘩熱鬧，通俗易懂有密切關係❷。

較特殊的是漢族喪禮中所使用的「牽亡」歌陣。這種專門用於喪禮儀式中的表演陣頭，揉合了音樂、舞蹈、特技與法事，其主要功能則在於規勸亡魂不要留戀人間，帶領亡魂遊遍陰司地府後，終能平安往生西方。

一般的牽亡陣，有三個必備的角色。一是法師（俗稱師公），類似西方巫術中的祭司，負責調兵遣將，主持整個儀式。二是娘媽（俗稱尪姨），負責帶領亡魂，具有靈媒角色。三是樂師，彈奏三弦。除此之外，通常還有二至四名不等的女子負責舞蹈、特技的表演。

牽亡陣所用的音樂，據說是由福建漳泉地區傳來。原來在福建省漳浦

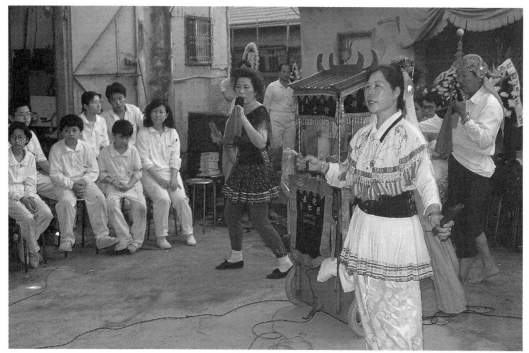

牽亡歌陣，使用於漢族喪禮中。　李燦郎攝

縣有一歌曲名為〈十八嬲〉，本來專門用在送禮儀式中，傳到台灣之後，轉用到喪禮中，其功能則轉為送亡魂之用。

　　牽亡陣中使用的旋律樂器，有三弦一種。另外法師兩手分別持銅鐘及牛角，用來調遣五營兵將。三位前場表演的女子手中所持的饒，則是用來表演特技之用，與音樂無關。

　　牽亡陣因牽涉到死者亡靈，所以一般人較忌諱談論，但若純以音樂來欣賞，它的節奏、律動及旋律都十分優美。再就歌詞來看，它也充分地顯示出台灣人安慰死者，勸善生者的人生哲學觀。

【註釋】

❶　三首咸和之曲的曲調不同，歌詞亦異。

❷　南北管音樂的介紹請見第四、五章。

第十章　台灣創作流行歌曲

簡上仁

　　台灣的歌樂，除了傳統自然民謠的系統之外，就是個人的創作歌謠。在創作歌謠的系統裡，又有通俗性與藝術性之分；而在通俗性的創作歌謠方面，不可否認，流行歌曲是數量最多，影響最廣，商業與娛樂功能也最大的一種。

定義台灣創作流行歌曲

　　流行歌曲之於台灣，有所謂「廣義」與「狹義」之說。狹義者，係從音樂學的觀點，認為每一個地區都有象徵當地獨特風格與特質的歌謠，而台灣地區，幾百年來就有其一脈相傳的原住民、福佬和客家語系的歌謠。因此，談台灣創作流行歌曲，也應該以此三大語系為範疇。換句話說，所謂「台灣創作流行歌曲」應指：以台灣原住民、福佬或客家語所創作，透過商業機能的運用，而流行於台灣社會的歌曲。

　　然而，近五十年來，由於「外省籍」族羣融入台灣社會，加上「國語」政策的強力執行，使得北京語系

古倫美亞唱片公司名歌手純純的劇照。
那卡諾提供

▶ ＜望春風＞的作詞家李臨秋。

▼ 台灣創作流行歌曲作家們相聚敘情，左一為
　 周添旺、左三為陳秋霖、右一為洪一峯、右
　 二為楊三郎。

已成為年輕一輩常用的溝通語言。因此，若從廣義的角度來看，使用北京語系的所謂「國語流行歌曲」，也應當可包括在「台灣創作流行歌曲」的範疇之內了。

本文係以音樂學觀點為主，社會學、人類學觀點為輔，來談論「台灣創作流行歌曲」。

日治時代的流行歌曲

二○年代的台灣，猶在日人的統治之下。當時，民間大眾對於古老傳統的民謠、說唱歌仔、歌舞小曲、歌仔戲曲調及南北管音樂，雖仍保持著一定程度的喜好，但是，長期以來，隨著西洋及東洋音樂的輸入台灣，並不斷孳長，加上受到當時國際流行潮流的影響，漸漸地，各界對於台灣歌謠的內在意涵和外在形式，也開始期待有新的風貌出現。於是，先是非商業性新作，如〈台灣自治歌〉（蔡培火作）、〈咱台灣〉（蔡培火作，1933年之後曾由古倫美亞公司出版）及〈農民謠〉（賴和詞、李金土曲）等歌曲乃應運而生。到了1932年，上海聯華影片公司所出品的黑白無聲電影〈桃花泣血記〉引進來台放映。台灣片商為了營造聲勢，招徠觀眾，乃委請當時默片電影的著名解說員詹天馬及王

雲峯各作詞曲，合寫了一首與電影同名的宣傳歌曲。〈桃花泣血記〉出現之後，旋即引起相當的震撼，不但為公司賺了錢，也拉開了台灣創作流行歌曲的序幕。

〈桃花泣血記〉的風行，激發了古倫美亞（即哥倫比亞）唱片公司負責人柏野正次郎（日籍），積極製作發行流行歌曲以獲取商業利潤的動機。於是，他先後禮聘當時熱心參與台灣新文學運動的陳君玉及名台語歌謠作家周添旺擔任文藝部的工作，也邀請了李臨秋、鄧雨賢等詞曲作家加緊創作。就在古倫美亞唱片公司的大力推動之下，一首首膾炙人口的台灣流行歌曲，如1933年發行的〈望春風〉、〈月夜愁〉等；1934年推出的〈雨夜花〉、〈春宵吟〉、〈梅前小曲〉等；1935年出品的〈碎心花〉、〈河邊春夢〉、〈滿面春風〉等，乃陸續問世，並掀起一陣陣的熱潮。

在古倫美亞公司業務蒸蒸日上之際，博友樂、泰平等數家唱片公司也相繼成立，並投入流行歌曲的製作行列。如〈人道〉、〈籠中鳥〉、〈失業兄弟〉等，也打入流行歌曲市場，且深受喜歡。其中〈失業兄弟〉更因「過份真實」地反映社會問題：「景氣一日一日歹，……恨天公無公平，富的富

上天，窮的窮寸鐵，日時遊街去，暝時睏路邊。唉唷！唉唷！無頭路的兄弟。」，而被日本政府下令禁唱，成為台灣第一首被禁唱的流行歌曲。

1935年，「狗標」勝利唱片公司特聘留日音樂家張福興擔任文藝部主任，傾力介入流行歌曲市場。該公司

1980年陳達儒（中）、李季準（左）及簡上仁（右）在電視上談台灣歌謠。

在才華洋溢的作詞家陳達儒、歌仔戲大師蘇桐、陳秋霖，及作曲家姚讚福、林綿隆等的通力合作之下，很快地，業績扶搖直上，並與古倫美亞並駕齊驅，使得台灣流行歌曲市場頓時「鬧熱滾滾」起來。就在這二、三年間，「狗標」唱片為台灣流行歌謠史留下〈海邊風〉、〈白牡丹〉、〈雙雁影〉、〈日日春〉、〈青春嶺〉、〈心酸酸〉、〈悲戀的酒杯〉、〈我的青春〉、〈欲怎樣〉、〈三線路〉及〈送出帆〉等不朽之作。

1937年，中日戰爭爆發，日人對漢族文化採取禁限措施，台語流行歌曲的發展受到嚴重打擊，古倫美亞及勝利二大唱片公司已不再積極推動創作流行歌曲。所幸，當年尚有日東唱片公司出品的〈農村曲〉、〈一剪梅〉等傑作留傳後世。

1938年，陳秋霖為了延續台灣創作歌曲的成長，成立東亞唱片公司。是年，推出〈可憐的青春〉、〈戀愛列車〉、〈終身恨〉等曲；翌年，又發行〈港邊惜別〉、〈阮不知啦〉、〈心茫茫〉、〈心慒慒〉等名噪一時的好歌。當時，吳成家是一位頗為傑出的歌曲作家。

隨著大東亞戰爭戰鼓的加劇，日人積極推動皇民化運動，一切漢人文化的活動備受壓抑。台語創作流行歌曲也因此沈寂下來，被迫陷入「半休止」的狀態。

在1945年戰爭結束之前，雖仍有

作曲家楊三郎（右），也是傑出的小喇叭手。1952年組成「黑貓歌舞團」巡迴全台。　楊太太提供

繼著傳統音樂的精神和特質，把創作的方向奠基在台灣鄉土音樂的基礎之上，此就台語流行歌曲的肇基時期而言，是一個美好而正確的開端。在作曲家之中，以鄧雨賢的作品較具多元化，其應用的調式豐富，同時也經常在五聲音階的架構上，巧妙運用Fa、Si之音，使旋律更為活潑動人。

江中清的〈春花望露〉、周添旺的〈春宵夢〉及呂泉生的〈搖嬰仔歌〉等傑作出爐，但都到了戰爭結束，社會安定之後才出版發行。

綜觀留傳至今的日治時代台語流行歌曲，其歌詞結構大多可分成三大段，字句簡明，用字以半文言為主，而作詞家李臨秋、陳達儒及周添旺的作品，更具詩境之美。只可惜，在日人五十年的統治下，嚴重傷害了台灣人的民族精神和信心，使人們在心理上蒙覆了一層緊張、恐懼，敢怒不敢言的畏縮陰影，塑造出被壓迫的「童養媳」心態與悲觀性格。這些促使不少創作於日治時代的流行歌曲，難免帶著幾分苦悶、哀嘆與無奈的情愫。

在曲調風格方面，作曲者大多承

總之，日治時代的台灣流行歌曲，雖只有八年的光景，但隨著潮流的需要，在唱片公司的推動、電影的配合、詞曲作家及歌者等的努力耕耘之下，確實也已為台灣創作流行歌曲，舖築了穩固的基石。

戰後初期的流行歌曲

戰後，台灣從廢墟中重建，百業待興，唱片市場的元氣尚未恢復，因此，當時的台語流行歌曲係藉著廣播及現場演出來推行的。出現於1946年的〈望你早歸〉，就是當時任職於台北放送局（廣播公司）的楊三郎和那卡諾的經典之作。當時，許多日治末期

詞曲作家與歌手合照：後排左一吳晉准、左二葉俊麟、右二周添旺、前排中陳芬蘭。　　林金靜提供

被日人徵調遠赴南洋充當軍伕的台籍男士尚未返鄉。〈望你早歸〉透過電台的傳播後，正好唱出了婦女期待郎君早日歸來的心聲，於是很快地就成為家喻戶曉的名曲了。

　　1947年的「二二八」不幸事件及其後的「白色恐怖」，是台灣歷史上既深且重的挫傷與災難。其反映在台語創作歌曲之上的，如〈補破網〉與〈杯底不可飼金魚〉就是兩首令人永難忘懷的曲子。前者，1948年，由李臨秋作詞、王雲峯作曲，藉著「漁網」與「希望」的台語諧音，將織補愛情

破網的情景，轉化成織補台灣社會新希望的心境。後者，1949年，由呂泉生自作詞曲，目的係為消弭省籍隔閡，呼籲大家「剖腹來相見」，彼此能夠和諧相處。

　　歌謠是反映時代背景的一面鏡子。張邱東松自作詞曲，寫於1948年的〈收酒矸〉及1949年的〈燒肉粽〉是最典型的例子。兩曲藉著勤奮少年為幫忙家計而出外打拼的故事，貼切地描繪出當時物價波動嚴重，物質匱乏，民生疾苦的事實。

　　其後，隨著台灣社會的漸趨復

甦，台語流行歌曲也慢慢地活絡起來。除了日治時代老作家的復出，一些年輕的詞曲新秀也紛紛加入台語流行歌曲的行列。於是，兩代作家聯手的作品不斷出籠，如周添旺和楊三郎合作的〈異鄉夜月〉、〈孤戀花〉、〈秋風夜雨〉、〈思念故鄉〉及〈春風歌聲〉、陳達儒和許石合寫的〈安平追想曲〉、周添旺和許石合作的〈夜半路燈〉等，都是深受喜歡的名作。而戰後新作家的佳作，如許丙丁和許石的〈漂亮你一人〉、林天來和許石的〈鑼聲若響〉、鄭志峯和楊三郎的〈秋

怨〉、許正照和吳晉准的〈關仔嶺之戀〉等也接踵而出。另外值得一提的是：1954年，由醫生詩人王昶雄作詞、呂泉生譜曲的〈阮若打開心內的門窗〉，是一首深具藝術特質，又能反映時代意義，且甚受民眾喜愛的不朽之作。總之，五○年代，戰前老歌的再現及戰後新曲的競相出現，使得台語流行歌曲呈現一片繽紛燦爛的榮景。

1949年，中國政權易位，中國的音樂工業，包括電影及唱片業等，自上海移至香港。國民政府遷台之後，

簡上仁與呂泉生（右）談呂氏傑作及台灣音樂文化。

所謂「國語」流行歌曲也慢慢地自香港輸入台灣，並在政策及媒體的支持下，逐漸成為台灣流行歌曲市場的重要部份。及至1962年台視開播之後，國語流行歌曲甚至已成為流行歌曲市場的主流了。在這段時期，國語流行歌曲的代表作有：〈紫丁香〉、〈春風吻上我的臉〉、〈江水向東流〉、〈小小羊兒要回家〉、〈情人的眼淚〉、〈南屏晚鐘〉、〈美麗的寶島〉、〈一朵小花〉、〈昨夜你對我一笑〉、〈綠島小夜曲〉、〈憶難忘〉、〈生命如花籃〉、〈我的一顆心〉、〈藍與黑〉及〈癡癡的等〉等名曲。

台語流行歌曲雖曾盛行一時，但好景不常。由於政策的不支持、國語運動的大力推行、種種不利本土母語文化的措施，加上大部分傳播媒體對台語歌曲的限制，使得台語流行歌曲陷入逐步萎縮的現象。到了六○年代中期，國語流行歌曲已成為強勢的音樂娛樂主流，並壟斷了市場，〈不了情〉、〈今天不回家〉、〈月亮代表我的心〉、〈海鷗〉及〈往事只能回味〉等國語歌曲普受歡迎，而台語歌曲則落入從屬地位。尤其，許多製作台語歌唱片的公司，在得不到媒體的配合，無法與國語歌曲公平競爭而缺乏健康成長環境的困境下，為了降低製作成

洪一峯唱片專輯封套。　林金靜提供

本，減少投資風險，加上投機心態，乃盛行濫用東洋歌曲填詞的歪風。於是，一首首台詞日曲的「東洋台語歌」，如〈孤女的願望〉、〈溫泉鄉的吉他〉、〈可憐戀花再會吧〉、〈黃昏的故鄉〉、〈媽媽請您也保重〉、〈心所愛的人〉等，充斥台語流行歌曲市場。正牌的本土作家作品，由葉俊麟作詞與洪一峯合作的〈舊情綿綿〉、〈淡水暮色〉、〈思慕的人〉及與吳晉准合作的〈暗淡的月〉等，反而成為市場上的少數了。

許多優秀的台語歌謠作家和歌唱者，因市場緊縮，生計困難，或地位不受尊重，或看不慣不合理的廣電規定，乃紛紛轉業改行。台語創作流行歌壇在漸失人才之後，好歌也就難得

學院派作曲家郭芝苑攝於彰化苑裡老家門前。

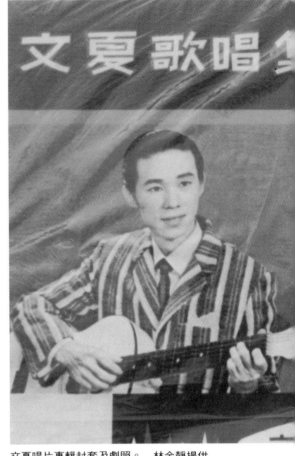

文夏唱片專輯封套及劇照。　林金靜提供

一見，只在1970、71年間，透過中視金曲獎節目出現了〈送君珠淚滴〉（徐品榮詞‧周宜新曲）、〈心內事無人知〉（周添旺詞‧郭芝苑曲）、〈西北雨〉（周添旺詞曲）等；另一方面，因缺乏好歌，聽眾也就自然逐日減少。整個台語歌壇，每況愈下，量減縮，質劣化，甚至惡性循環，而欲振乏力。

　　歸納一下戰後以迄七○年代中期的台語流行歌曲。歌詞方面，除了老一代作家還維持著精練字句的半文言手法，新一代作詞者雖人數不少，但大多已使用白話文體的歌詞了。作曲方面，許石和楊三郎是兩位難得的巨匠，量多質優。尤其是楊三郎，精通西洋、東洋及本土音樂語法，曲風多樣，技巧圓熟，表現傑出。另外，學院派作曲家呂泉生、郭芝苑，在其寫作嚴肅音樂之餘，更為大眾譜寫朗朗

上口的好歌，的確難能可貴。

台語流行歌曲的復甦

　　一九七○年代中期，正當〈梅花〉在廣電媒體的大力支持下而風行之際，由楊弦等年輕知識份子所掀起的「現代民歌運動」也漸漸地受到重視。其後，經由新格唱片「金韻獎」、海山唱片「民謠風」系列專輯

吳晉准攝於1966年。　吳氏家屬提供

的推行，藉著商業機能的力量使得「民歌」更是澎湃發展起來。這股年輕人的「民歌」熱潮，不但造就了一批創作型的歌手，並為國語流行歌曲注入一股清新的生命力。

　　1977年，隨著「回歸鄉土」風潮的逐漸興起，台語的傳統民謠及創作流行老歌始再度受到關注。當時，林二為老作家李臨秋的〈相思海〉、〈半

暝行〉等譜上動人的曲子，而簡上仁也透過「金韻獎」，相繼發表〈正月調〉、〈年〉等鄉土風歌曲。其後，受到與美斷交與美麗島事件的震撼和激勵，民間大眾的鄉土意識逐步覺醒，本土文化漸受重視，台語流行歌曲也開始有敗部復活的趨勢。到了1982年的〈相思雨〉（陳桂珠詞・郭明曲）、〈心事誰人知〉（蔡振南詞曲）及1983年的〈心情〉（林邊詞・簡上仁曲）、〈一枝小雨傘〉（黃敏詞・日曲）等的

葉啓田唱片專輯封套。　林金靜提供

出現，更確立了台語流行歌曲的活力。

　　八○年代中期，尤其是1987年解嚴之後，社會漸趨開放，新生一代的作家與歌者紛紛嶄露頭角，台語創作歌曲逐漸形成二條不同的發展路線，其一為延續舊有台語流行歌曲市場的型態，以商業利益為主要目的，名噪一時的〈舞女〉、〈愛拼才會贏〉、〈情字這條路〉、〈浪子的心情〉、〈惜別的海岸〉等為其代表作；另一為多少受西方流行音樂技巧影響的「新台語歌」型態，其雖也透過唱片的發行來推展，但較具理想色彩，大都為創作型歌者，陳明章、林強、陳昇等是其代表性人物。

　　九○年代之後的台語流行歌曲，已逐步朝著多元方向發展，各種風格與流派陸續浮現，文學家也加入歌詞創作的行列，甚至夾雜華語、英語，或結合客家、原住民及福佬話的台語流行歌曲也漸漸出現。整個台語流行歌曲市場，展現出欣欣向榮的局面。

百家齊鳴的新時代

　　流行歌曲是資本主義工商社會的產物，總是依附著商業的行為和目的而興衰，隨著商業利潤的高低而起落。而政策的取向、媒體的方針、使用的語言等都是影響商業利益的重要因素，往往也是投資者考量投資方向的要件。因此，六十餘年來的台灣創作流行歌曲市場，總是以使用人口最多的福佬話歌曲為本土主流；而官方所保護的「國語流行」為另一支外來強流。

　　從1932年（日治時代）以迄戰爭結束，甚至到1948年，使用福佬話的台語歌曲等於是流行歌曲市場的全部。1948年，國民政府遷台之後，台語流行歌曲因缺乏自然而健康的發展環境，乃由盛而衰。反之，國語流行歌曲卻在政策和媒體的支持下，由弱轉強。近二十年來，經過全民的努力和爭取，到了九○年代中期的今天，隨著台灣社會的不斷開放，台灣創作流行歌曲也漸漸地進入百家齊鳴，自由競爭的時代了。

【延伸閱讀】

黃春明

 1976年　《鄉土組曲》，遠流出版社。

林二・簡上仁

 1978年　《台灣民俗歌謠》，眾文圖書公司。

簡上仁

 1983年　《台灣民謠》，台灣省政府新聞處。

黃國隆・吳艾菁

 1985年　《台灣歌謠101》，天同出版社。

楊麗仙

 1986年　《台灣西洋音樂史綱》，橄欖樹文化事業。

簡上仁

 1988年　《台灣音樂之旅》，自立晚報社。

 1992年　〈蓬萊鄉土情〉，《台灣創作流行歌謠紀念專輯》，田園樂府。

莊永明

 1994年　《台灣歌謠追想曲》，前衛出版社。

莊永明・孫德銘

 1994年　《台灣歌謠鄉土情》，作者自行出版。

陳君玉

 1955年　〈日據時代台灣流行歌概略〉，《台北文物》4，頁2。

張釗維

 1991年　〈流行歌謠詞曲作家大事記〉，《聯合文學》82期。

有聲資料

• 台灣創作歌謠詞曲作家及其家屬訪談紀錄帶14卷

第十一章　中國音樂

<div style="text-align: right">陳勝田</div>

　　1949年國民政府撤退到台灣後，引進了新的樂種「國樂」。最初台灣的聽眾以為「國樂」是中國的傳統音樂，甚至是中國音樂的正統。但不久，對中國傳統音樂有更廣更深的了解之後，才知道它不但是台灣的新樂種，而且在中國大陸也是新的樂種。

　　「國樂」最早起於1927年由劉天華等人在北京發起的「國樂改進社」，並隨著國內政治局勢的轉變在上海又成立分社，但劉天華於1932年逝世後，便停止改進工作。然後至抗戰勝利，在南京中央廣播電台成立國樂團，國樂首次在台灣出現則是1948年，便是由這個南京的國樂團來台演奏的。

弦樂五重奏。　國立藝專實驗國樂團提供

具體而言，一般所謂國樂是指由國樂團演奏的音樂，包括樂器與樂曲的兩大特色：

1. 樂器是中國傳統的，但經過改進。例如：音律比照平均律、音域的擴大、能發出十二個平音等。

2. 樂曲的來源，有傳統樂曲的改編，也有新創作曲。

國立台灣藝專國樂科主任陳勝田教授，在台灣是一位資深國樂家，多年在本地從事國樂的演奏及教育工作。如果要了解國樂在台灣的引進和發展，請他介紹應該是最適當的人選。

～許常惠～

國樂之名，見於民初，據中華國樂會第一屆理事長高子銘先生之說法：「興辦洋化教育是在清末，始有西樂之名。但我國音樂雖經失傳，仍有少數民間愛好者，集合三、五人或七、八人一起演奏，叫做絲竹合奏，大約在民國初年才有國樂之稱」。以目前的說法，國樂應為中國音樂的簡稱。在廣義上涵蓋有民間音樂、戲曲音樂、宗教音樂、鑼鼓音樂、曲藝說唱、歌謠及器樂演奏等，甚至演奏古今中國人所創之作品皆是；狹義的國樂是指以傳統樂器，應用現代演奏技巧，做獨奏、重奏、小合奏、大型合奏及交響化等各種形態之演奏，這就是時下所稱之國樂。

台灣國樂的發展

(一)、萌芽時期（1949至1960年）

現代化國樂隊於1948年11月在台灣首次出現，當時是由南京中央廣播電台的國樂隊來台參加博覽會，在台北中山堂連演三天，轟動一時。次年2月該台由南京隨政府遷台，起初成立台灣廣播電台，後來改為中國廣播公司。當時隨行來台的國樂家有高子銘、孫培章、王沛綸、黃蘭英等人，稍後陳孝毅、周岐峯、劉克爾相繼歸隊，爾後又有楊秉忠、奚富森、史順

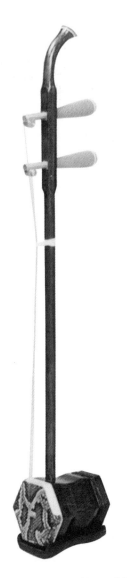

南胡。　先進樂器公司提供

生、曹義傑等人的加入，國樂的現代化運動因而積極建立起來。

　　自1950年起，中廣國樂團相繼由高子銘、孫培章領導，為推廣國樂，

約每半年就舉辦一期的進修班，前後共六期，培植不少人才，現已成名者有李鎮東、楊秉忠、莊本立、汪振華、林培等十餘人。由於該團積極的推廣，帶動了社會上國樂發展的風氣，因而各機關學校相繼成立國樂社團。如中信、鐵路、晨鐘、政專等國樂社，稍後又有大鵬、台大薰風、幹校等國樂社，最後有幼獅國樂社及中華實驗國樂團。

　　國樂風氣大開之後，社團之間認為有加強聯誼及切磋之必要，乃倡議籌組中華國樂會，遂於1953年4月19日成立，為台灣最早成立傳統民族音樂的組織。首屆理事長公推高子銘先生擔任。自第二屆至十三屆共歷二十二年由箏樂家梁在平先生接任。該會的成立，對傳統民族音樂文化之現代化具有肯定的貢獻。

　　此時的樂團編制不大，團員人數少於三十人，有設指揮一人或不設指揮，採徒手指揮不慣使用指揮棒。演奏型態有獨奏、重奏、齊奏、伴奏歌唱、小合奏（絲竹合奏）等，演奏隊形採長方形或扇形。樂曲取自古曲、民間曲、戲曲之曲排片段，重慶時代的作品及來台後的少數作品。

　　當時的樂器除了使用少數由中國攜來的改良南胡、半音階琵琶、新笛

揚琴。
先進樂器公司提供

等，其他樂器便商請三重市的陳先進工藝社，依圖試製許多中低音的樂器，如：新笛、曲笛、南胡、中胡、大胡、低胡、十四行半音揚琴、琵琶、三絃、秦琴、大阮等，以配合現代樂團擴大聲部的需要，推展最力者首推中廣國樂團指揮孫培章先生。

(二)、**推廣時期**（1961至1970年 ）

此期仍以中廣國樂團為中心，該團除了平常練習及錄製廣播用的國樂節目外，經常負起招待國賓的演出，亦經常舉辦全台巡迴展及校際教學演出，1967年起和救國團合辦暑假的國樂營，貢獻良多。而1965年建議全台音樂比賽列入初、高中團體及成人獨奏的國樂項目，因此依序帶動各大、中、小學成立國樂社團。同年師大國樂團參賽榮獲冠軍，1969年起光仁國小音樂班的國樂團，更締造了連續參賽榮獲常勝軍的成績，可見國樂已進入了蓬勃的發展。

在社會上業餘的國樂團，有中國女子國樂團及琴聲女子國樂社的成立。最後由國立藝術館成立於1969年的中華國樂團，頗具規模，定期練習及對外演出至今。

此時樂團因參加比賽的關係，除社會業餘樂團團員未超過四十人外，

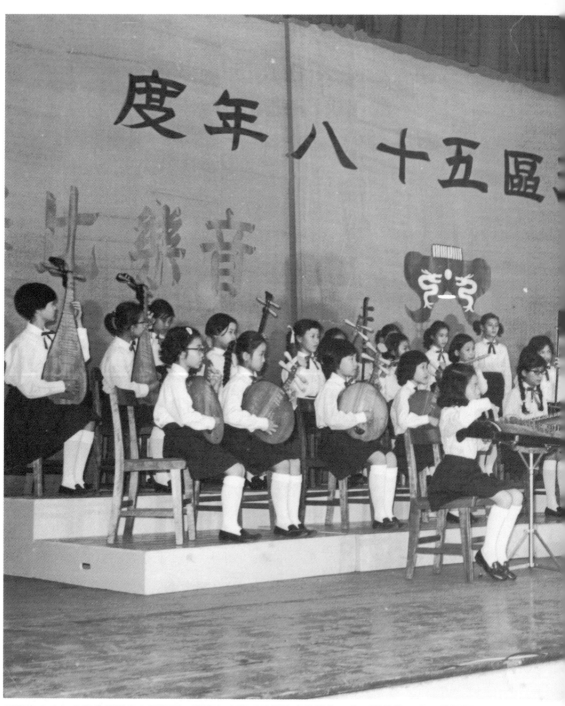

民國58年光仁小學音樂班成立國樂團，於翌年台灣區音樂比賽榮獲第二名。團員共28人，設指揮，
未使用指揮棒，採大齊奏方式。　陳勝田提供

其他學校樂團均以六十人為目標，設指揮一人並採用指揮棒。演奏型態仍維持前期各型，大合奏人數較多，開始採用馬蹄形的演奏隊形。

1963年間，女王唱片開始在市面發售國樂曲集，內行人都知道演奏者是來自中國，因此，國樂界的朋友皆各自買回欣賞，經聽寫、揣摸、學習，促使本島國樂的演奏技巧更進一層。

1962年教育部長黃季陸先生提出中樂西奏、西樂中奏的構想，並假國立藝術館演出，當時省立交響樂團演奏〈春江花月夜〉，中華國樂團則演奏莫札特G大調小夜曲第一樂章，另外幼獅國樂團演奏藍色多瑙河等，事後批評者眾而未能繼續風行。

1965年起音樂比賽改由教育廳主辦，首次舉辦初中、高中團體與成人個人組，次年再加入大專組。因此各校的國樂社團大量增加，並以參賽奪魁為榮，高薪聘請名師指導，不惜借課集訓，如果榮獲冠軍後，校方給予團員記功加獎，對老師發放獎金，鼓勵有加，致使下一時期之比賽更加激烈。

㈢、**專業教育時期**（1971至1978年）

此期中、小學之音樂班相繼成

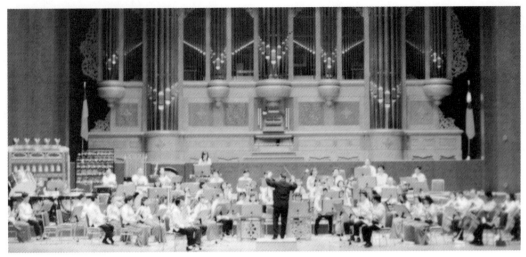

國立台灣藝術教育館中華國樂團於國家音樂廳演出。　　吳武行提供

立，可惜皆以西樂為主，幸好早在1969年由莊本立先生在中國文化學院創設舞蹈音樂專修科國樂組，後因新定大學法規定大學內不設專科，於1975年停招另創辦華岡藝校接替，並在大學部音樂系增設國樂組。兩校課程皆有現代國樂合奏，故每年都有專題性之教學演出。

1971年國立藝專亦由董榕森先生領導設立國樂科，五年後再設夜間部三專國樂科，日夜均排有現代國樂合奏，並於每學期專題演出各一次，培育不少演奏人才。

1977年南門國中音樂班開始招收主修國樂器的學生，同時也成立現代國樂團，並於翌年參加音樂比賽榮獲冠軍。以上三校是提供喜愛國樂的青年朋友，有正規學習的場所。

在社會上樂團的發展有三：第一是1973年在第一商標公司周文勇先生的提倡下，成立了該公司屬下的國樂團（後稱正風國樂團），聘請鄭思森先生擔任指揮，這是第一個由工商業界支持的樂團。該團網羅了六十多位年輕好手組成，雖是業餘但水準並不亞於專業。第二是在1974年台中市中興圖書館成立了國樂團，由楊秉忠先生擔任指揮，亦網羅中部的好手，定期練習與演出，成績可觀。第三是1975年在台北的中廣國樂團再度改組，招收年輕好手入團為職業團員，同時保留老團員為業餘團員，直至1977年團長兼指揮的孫培章先生退休，才由青年國樂家王正平先生繼任

指揮。

此時期的現代樂團，人數均達六十人左右，各團均分吹管、彈撥、擦絃、打擊四組，每組高、中、低聲部分明，現代交響化的國樂團顯然已成形。

（四）、**職業盛行時期**（1979至1988年）

由於經濟高度的成長，社會安定繁榮，政府開始提倡藝術文化，在各地興建文化中心，同時支持成立中、西職業樂團，於是1979年9月第一個職業的國樂團正式成立，那就是台北市立國樂團。團長由市立交響樂團團長陳敦初先生兼任，指揮由原中廣指揮王正平先生轉任，又於1984年8月改由陳澄雄先生接掌團長，李時銘先生擔任指揮。其團員多為科班出身，人才齊全，加上經費固定充足，經常

定期演出及帶動其他音樂活動，從此替代了中廣國樂團在國樂界之領導地位。

1983年教育部為設置專業樂團，分別成立實驗管絃樂團、合唱團，翌年經國樂界反應於9月在國立藝專再成立實驗國樂團，起初僅設五名團員，1986年增至十五名，1988年8月再增至三十人之中型樂團，團長由凌校長嵩郎兼代，指揮由李時銘先生擔任，副團長由吳瑞泉及陳裕剛兩位先生先後兼任。

其他較具規模的有1982年成立的台中市立國樂團，由林月里女士領導，同年台中縣也在縣立文化中心成立一個國樂團。另外，1989年在南部亦成立了高雄市實驗國樂團，前後由蕭青杉、賴錫中領軍。至此，依中華國樂學會1985年的統計，全台大小國

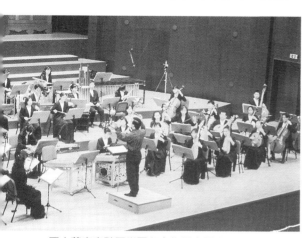

國立藝專實驗國樂團與名指揮家閻惠昌先生於國家音樂廳。　國立藝專實驗團樂提供

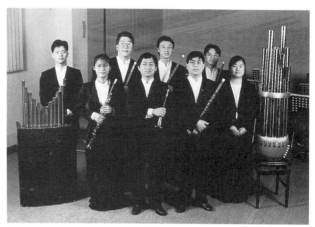

管樂家族。　國立藝專實驗國樂團提供

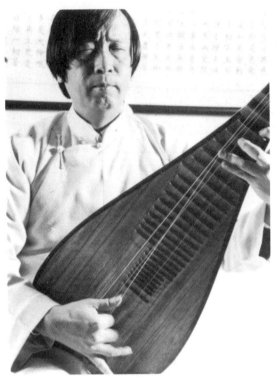

王正平琵琶獨奏。　　涂寬裕攝　台北市立國樂團提供

樂團已達二百六十六個之多。

(五)、兩岸交流時期（1989年至今

　　1987年起政府開放大陸探親，國樂圈的朋友也在1988年進入中國與對岸的民樂人士接觸，1989年中國北派笛演奏家石家環先生以探親名義來台，與中廣國樂團合作錄製雷射唱片〈豪邁的笛族〉一張，旋於1980年7月在社教館演出同名稱的演奏會，1991年又參加「往日情懷巡迴演唱會」中串場兩首管樂曲，其中以串吹的方式介紹中國少見的吹管樂器。然以正式

邀請來台講學示範首推笛演奏家詹永明先生，於1980年9月由觀念文化公司代理申請，他僅在知新廣場做示範演講，順便到國立藝專國樂科及文大國樂組做同樣的示範演講。同年12月以民運人士之妻，流離法國的二胡名家吳素華女士申請來台演出二胡獨奏會，一曲〈江河水〉風靡全台，同時也到文大國樂組、藝專國樂科示範講座。接著1991年9月由日本來台的二胡演奏家姜建華先生，以中國證件申請並與市立國樂團合作演出，但不得賣票。1992年2月及1993年笛演奏家詹永明先生分別與中廣及市國合作，在國家音樂廳正式登台獨奏演出，並透過年代公司售票，這是兩岸開放以來，政府開放最寬容的時代，因此陸續來台正式演出的演奏家，不勝枚舉。

結語

　　國樂在台灣的發展已有四十多年，可說是國樂前輩們以拓荒的腳印，一步一步辛勤努力的成果，實屬不易，後人應予以珍惜。

　　由於兩岸的開放，島上的音樂生態起了重大的變化，影響所及，層面廣大且深遠，今就各方面列舉如下：

　　一、本地樂團聘請大陸演奏家、

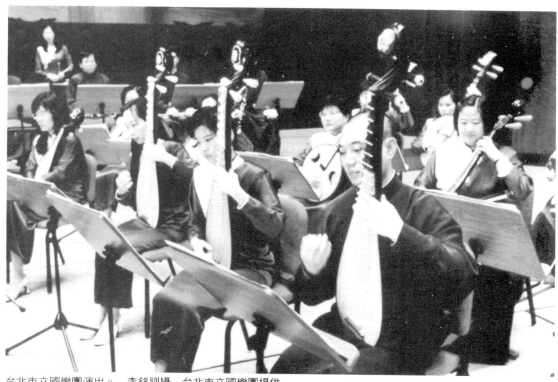

台北市立國樂團演出。　李銘訓攝　台北市立國樂團提供

作曲家、指揮家來台演出，其經費相當可觀，加上定期舉辦樂器大賽，獎金大多由對岸參賽者奪得，這對台灣國樂的發展毫無助益。

　　二、台灣有聲出版業者受到中國大陸廉價報酬所吸引，紛紛移往大陸錄製，本地演奏家失去錄製有聲作品的機會。

　　三、廉價的大陸樂器大量輸入本島，本地的樂器工廠隨之銳減，但是樂器的價格並未調降，對消費者毫無好處可言。

　　四、修習國樂的老師與學生，多利用假期前往大陸同時拜師學藝，造成本地師生在大陸時是同學，返台時變回師生關係，為師者常在背後被學生指指點點，師生倫理大逆轉。

　　五、兩岸交流後，島內孤本之心態無所遁形，升等著作抄襲案相繼被發現，去除了僥倖心理，有助於提昇本省學術品質。

　　六、樂團一味地隨著大陸發展，交響化的曲子艱深冗長，一般學生樂團難以適應，且對每年音樂比賽更無

助益，在選曲困難之下，參賽團體逐年減少。

七、近年來國樂交響化成為目前樂界爭議的焦點，民族學者也適時提出本土音樂的聲音，此兩者將成為今後中國音樂走向的新思維。

【參考書目】

高子銘

 1959年　《現代國樂》，台北正中書局。

黃體培

 1983年　《中華樂學通論》，行政院文化建設委員會。

中華民國國樂學會

 1983、1986、1989、1993年　《中華民國國樂學會出席手冊》。

夏炎

 1983年　《國樂比賽見聞錄》，海豚出版公司。

陳勝田

 1995年　《四十年來國樂教育之回顧與展望》，國立台灣藝術專科學校藝術學報第57期。

董榕森

 1980年　《我國傳統音樂教育》，國立教育資料館教育資料集刊第12輯。

中廣國樂團

 1975年　《中廣四十週年特刊》

台北市立國樂團

 1988年　《節目單說明書》

 1985年　《台北市立國樂團概況》

國立藝專實驗國樂團

 1991年　《實驗樂團簡介》

高雄市實驗國樂團

 1991年　《中國民族音樂大觀》

台中中興國樂團

 1991年　《節目單說明書》

第十二章　西洋音樂

郭月如

首由傳敎士傳入

　　西元1624年，荷蘭人從台南的安
平港登陸，佔據了南台灣。兩年後，
西班牙人也從基隆登陸，佔據了台灣
北部。後來在1642年，先到台灣北部
的西班牙人被荷蘭人趕走，於是整個
台灣被荷蘭人佔領了三十八年。在這
期間，荷蘭人派遣一些傳敎士和敎師
來台，將西方敎會的音樂傳入台灣；
西班牙人也將天主敎做彌撒的音樂以
及軍樂隊所用的樂器帶來台灣❶，這
可說是西洋音樂東傳來台之始。但
是，當時荷、西傳敎士所傳敎的對象
多為居住在島上的平埔族人，在十七
世紀的當時，敎育、資訊、科技都不
發達，所以西洋音樂首度東傳來台對
台灣文化所造成的影響力不大，可供
查考的資料也不多❷。

　　隨著鄭成功收復台灣，後來又被
清朝歸入版圖，台灣不再與西方接
觸。直到1858年，清朝與英、法、
美、俄簽定「天津條約」，增開台灣
為商埠，高雄、淡水相繼開港。1859

淡中音樂團記念
12、12、1

▲淡江中學西樂團攝於八角塔前。當時學校被日本人強制接收,但音樂風氣仍盛。 蘇文魁提供

◀吳威廉牧師娘(Mrs. William Gauld),是一位傑出的鋼琴家兼音樂教育家,被尊稱為「台灣教會音樂之母」。 蘇文魁提供

淡水教會的聖詩班，攝於1959年復活節。這支詩班往昔是由德姑娘指導。　蘇文魁提供

年天主教道明會傳教士由菲律賓來台，在高雄設立玫瑰聖母座堂（1863年）。英國長老教會傳教士於1860年來台。在1876年，巴克禮牧師（Rev. Thomas Barclay D.D.）設立台南神學院，這是台灣第一所西式學院，接著又設立長榮中學（1885年）、長榮女子中學（1887年）。加拿大長老教會的傳教士馬偕牧師❸（台北馬偕醫院的命名即為紀念他），也於1872年抵達淡水，創設牛津學堂（1882年）、淡水女學堂（1884年）。這些新的西

式學校，課程中都設有音樂課，於是除了教會，學校也傳出了陣陣樂聲。

施大闢牧師❹於1876年來台，是首位在台南神學院教音樂的傳教師。台南神學院並於1924年成立一個「音樂隊」，樂器包括了小提琴、小喇叭、黑管、土巴號、大鼓、小鼓。每到星期五，他們就四處去佈道。吳威廉牧師娘❺人稱「教會音樂之母」，出生於加拿大，本身有很高的音樂造詣，與吳牧師結婚後，來台長達31年。在這段漫長的歲月，她每天從早

到晚都忙著教音樂，除了個別指導學生學習聲樂、器樂外，還要指導合唱，晚上再到各教會指導聖歌隊，甚至遠赴台南神學院授課。整個台灣西洋音樂在她辛勤的教導下，有了明顯的進步與發展。另外一位傳教士德姑

張福興於家中上小提琴課的情形。　張彩湘夫人提供

娘❻於1931年來台，在鋼琴教育以及指揮詩班方面，貢獻良多。她並主持編輯《台語聖詩》一書，共五百多首聖詩，旋律大都採用西洋聖詩旋律，但也有少數平埔族旋律，或是台灣人自己創作的曲調。

日治時期風氣漸開

　　1895年，清朝將台灣割讓給日本，當時的日本已實施「明治維新」，採行「西式教育」，所以日本人在台灣最早設立的「國語學校」（用以培養日語師資）或是公學校（漢人讀的小學）也都設有音樂科目，教授西洋音樂知識或歌曲。加上南、北兩地教會學校不斷地重視音樂教育，整個台灣學習西洋音樂的風氣

漸開，許多音樂學習者都在中學畢業後，紛紛赴日求學繼續深造。其中，張福興先生（ 1888—1954年，著名鋼琴教育家張彩湘之父 ）為第一位赴日學音樂的公費生。張先生是苗栗頭份人，國語學校（ 現師範學院前身 ）畢業後，因成績優異保送赴日本上野音樂學校留學。在當時，學西洋音樂者，除了有錢有勢的人之外，都被人看不起，張先生卻毅然決然選擇音樂為終身的職業，赴日專攻管風琴與小提琴。畢業後返回母校，致力於音樂教育，並組織了台灣第一個西洋管弦樂團「玲瓏會」（1920年）❼。

　　在張福興之後，陸續有人赴日學音樂，如畢業於師範學校的李金土❽、柯丁丑❾、李志傳❿，與畢業於

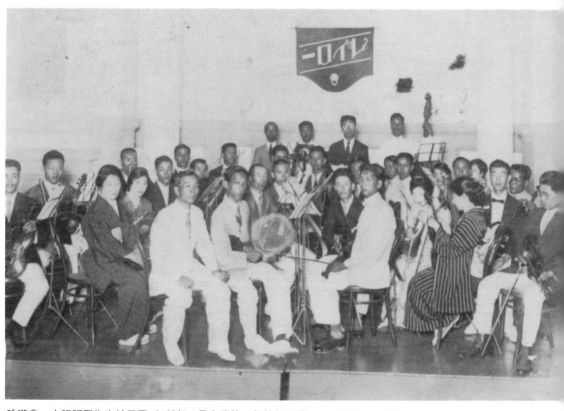

玲瓏會，由張福興先生於民國9年所創，是台灣第一個管絃樂團。　張彩湘夫人提供。

教會學校的高錦花、陳泗治、周慶淵、林澄沐等人。1934年，在東京留學的一些台灣學生組成「台灣同鄉會」，並於6月24日舉行成立大會。成立後的第一件工作，便是派遣音樂家們回台灣舉行音樂會，於是由楊肇嘉先生率領林秋錦、柯明珠、高慈美、林澄沐、陳泗治、江文也、翁榮茂、林進生、李金土等人，在台北、新竹、台中、彰化、嘉義、台南、高雄等地舉行音樂會，所到之處，都吸引了滿場聽眾，大人、小孩都陶醉在樂聲中，西洋音樂在台灣逐漸普及。

隔年（1935年）4月，新竹、台中一帶發生大地震，死傷一萬五千多人。當時新民報社的蔡培火先生，向來對留日學生很照顧，於是發起「震災音樂會」，從7月3日在屏東開始，總共42天，表演三十一場，聽眾共達一萬五千多名，並募得四千三百多圓，這是首次藉著音樂會形式來進行公益活動。

鄉土訪問團一行人在新民報社舉行「音樂座談會」後合影留念。　高慈美提供

震災義捐音樂會的海報（左）及宣傳單。　高慈美提供

陳泗治先生是一位牧師也是一位作曲家、鋼琴家，留學日本東京神學大學及加拿大多倫多皇家音樂院，1943年，陳先生作了一首〈神的羔羊〉，這是台灣有史以來第一首有獨唱與合唱的聖樂，他集合了當時台灣雙連、萬華、大稻埕三個教會的聖歌隊來演唱，由他親自指揮演出。當時美軍頻頻轟炸台灣，晚上都實施燈禁，於是大家將教堂的窗戶用黑布遮住，整個教堂擠得水泄不通，雖然是冬天，卻得開電風扇，紓解人潮熱氣。陳先生也是台北基督教青年會（YMCA）的創辦人之一，經常藉由青年會為年輕的音樂家辦音樂會❶。青年會也有一個聖樂合唱團，每年12月都舉行「韓德爾──彌賽亞」慈善音樂會，至今（1996年）已是第五十屆了。

戰後培育音樂師資

1945年戰後百廢待興，日治時期的「國語學校」改為「師範學校」，設有「音樂專修科」以培養國民小學的音樂師資。台灣省立師範學院（現師範大學）也成立了音樂系。當時的授課教師有李金土、張彩湘、高慈美、林秋錦、周遜寬等留日音樂家，以及從中國來台的戴粹倫、蕭而化、張錦鴻、戴序倫、李九仙、江心美、鄭秀玲、張震南、周崇淑等教授。由於他們的作育英才，使得台灣的音樂水準普遍提高。

「台北鋼琴專攻塾」的創設者──張彩湘，台灣苗栗人，畢業於武

藏野大學,曾任教於台中師院與師範大學。他本身除了技巧高超外,記憶力也很驚人,彈過的曲子皆倒背如流,教導學生以認真與嚴格出名,造就了無數鋼琴家。現今活躍於全台的音樂家大都出其門下⓬。

《新選歌謠》的推波助瀾

游彌堅先生是二次戰後的第二任市長。在1946年,他聘請當時的一些音樂家組成「文化協進會」,推行社會音樂教育工作,並由該會舉辦「全省音樂比賽」分小提琴、鋼琴、聲樂、作曲四組,共舉辦了四屆。游市長也在台灣省教育會出版部籌劃了《新選歌謠》月刊,讓一些音樂人士自由投稿兒童歌曲。當時投稿的人,有些是小學音樂老師,有些至今大家仍耳熟能詳的曲子如〈只要我長大〉,或是音樂課本中的〈耕農歌〉、〈春天好〉,都是當時入選的創作兒歌。《新選歌謠》雖是月刊,頁數並不多,在封底都會報導一些樂壇動態。在洛陽紙貴的當時,相當受到歡迎,共發行了九十九期。這是戰後初期銷售量不錯,「壽命」也不短的音樂刊物。

《新選歌謠》的主編呂泉生先生是台灣音樂界鼎鼎大名的人物。他是台中縣神岡鄉人,中學就讀台中一中

時,憑著一股熱愛音樂的心,成為中部鋼琴名師陳信貞所開設的「台中婦女鋼琴研究會」的唯一男生,中學畢業後,赴日本東洋音樂學校留學。返台後,發表個人獨唱會,另一方面也訓練合唱團,採擷台灣民謠譜成歌曲。如大家熟悉的〈丟丟銅仔〉、〈一隻鳥仔哭啾啾〉皆出自他手。他一生共創作了二百多首歌曲,有兒歌、民謠改編、世界名曲編成合唱曲等⓭,晚年移居美國加州,也嘗試用英文歌詞譜曲。

合唱團蓬勃發展

1957年,呂泉生受鹿港士紳辜偉甫先生之託,創辦「榮星兒童合唱團」,這個至今仍享有盛名的合唱團,在辜先生強力經濟支持之下,團員皆免學費,且有點心可享用。在創設之初曾擔心沒有小朋友來報名,還四處拜託親朋好友的小孩參加;沒想到一開始小朋友就很踴躍參與,幾年後,每年招生都超過一、兩百人,想成為團員都得經過嚴格篩選。此時台灣的社會安定,經濟開始蓬勃,人們除了衣食住行之外,已有餘力接受藝術薰陶,一些家長們開始注意到小孩子藝術氣息的培養。十年後台灣合唱團林立,充滿了合唱歌聲,於是「中

前排由右至左分別為：張錦鴻、李金土、蕭而化、戴粹倫、游彌堅、陳信貞、林秋錦、高慈美、陳暖玉、呂泉生。後排中間4人由右至左為：蔡江霖、陳泗治、周慶淵、張彩湘。　張彩湘夫人提供

華民國兒童合唱推廣協會」成立，也舉辦了「全國兒童合唱大會」與「亞洲兒童合唱大會」，對七〇年代的音樂普及教育有著不可磨滅的貢獻。

　　同是1957年，汪精輝與一些音樂教授申請組織「中華民國音樂學會」，其工作項目之一就是協助政府舉辦「全省音樂比賽」，台北市改制之後乃改為「台灣區音樂比賽」，這個比賽涵蓋了各種器樂項目，全台灣從小學生到大學生、或社會人士，學音樂的個人或團體皆參與此項比賽。1978年起，更採用中國人的作品為指定曲，以鼓勵本土作曲家音樂創作。

青年才俊赴歐美留學

提到音樂創作，二次戰後初期在台灣受完大學音樂教育的學生，多轉往歐美留學。作曲家兼民族音樂學者許常惠先生在留法五年後回到台灣，帶回了二十世紀新音樂觀以及作曲手法。1950年他在台北舉辦個人作品發表會，引起音樂界極大的關注，褒貶不一。他一方面在國立藝專教理論作曲，一方面成立「製樂小集」，鼓勵年輕作曲家嘗試新音樂的作曲法，並讓他們的作品有發表的機會，目前台灣五、六十歲的作曲家，如馬水龍、溫隆信、游昌發、賴德和皆或多或少受到他的影響。

1960年，有一位九歲女孩的鋼琴彈得非常好，從德國科隆音樂院來的教授在試聽之後，希望能將她帶至德國學琴，但是並無法規可援例，幸虧當時的教育部長特准她小小年紀就出國留學，他就是名鋼琴家陳必先。教育部也在兩年後訂出「藝術科目資賦優異學生申請出國辦法」，並於1980年再修訂。由於此一措施，使得當時一些小音樂家在十多歲就赴歐美留

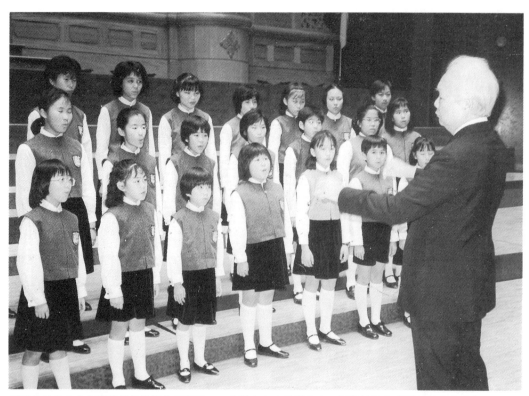

呂泉生先生在「中國當代作曲家作品聯展──合唱之夜」音樂會中，指揮榮星合唱團兒童隊演唱自己所作的合唱曲（1988年3月13日於國家音樂廳）。　呂泉生提供

學，以便與外國學音樂學生接受同樣的訓練，使技巧能與之並駕齊驅甚或超越之。在那時期遠赴法國巴黎音樂院求學的鋼琴家陳郁秀，如今已成為師大音樂系系主任兼研究所所長。

學音樂蔚為風氣

鑑於台灣的教育制度無法培育出能立足於世界音樂舞台的音樂家，也因為學音樂的小孩愈來愈普遍，位於台北市的私立天主教光仁小學於1963年首度成立「音樂班」，除了一般小學的科目，再加上一些音樂專業科目與個人修習的樂器。隨後也設立初中、高中音樂班。台中市的光復國小、雙十國中也於1972年後相繼成立音樂班。如今幾乎全台各縣市各級學校都設有「音樂班」了。

「學琴的小孩不會變壞」，這是一句家喻戶曉的商業口號，於是天下父母心，全台灣的小孩即使沒去上「山葉音樂班」也會去上「奧福音樂班」，雖然這句話講得有點誇張，但也八九不離十了。只是學歸學，整個音樂的水準或社會音樂文化並沒有顯著的提昇。

增設音樂硬體場地

在硬體方面，隨著人口增長與要求提高，本來的一些表演場所，如台北的國際學舍、中山堂，台南、高雄的中山堂，都不能滿足音樂家與聽眾的需求，只有台北國父紀念館、台中中興堂是兩個較好的場地。1977年故總統蔣經國先生在行政院長任內於立法院做施政報告時提出「各縣市建立一個文化中心……」的構想，於是全台十六個縣與五個省轄市的文化中心在1981年之後相繼落成。所謂「工欲善其事，必先利其器」，有了良好的音樂廳才能使好的音樂達到效果，也才能使人們領略到音樂之美。至於首善之區的台北，也因為中正文化中心音樂廳的啟用（1987年10月），能邀請到世界頂尖一流的音樂家來台演出，使人們能親自聆聽大師的樂音，一睹大師的風采。

古典音樂叫好不叫座

二十世紀的七○年代是台灣經濟起飛的年代，家家戶戶有電視機、收音機，音樂這個有聲的藝術，自然而然隨著這些傳播工具，進入了每個家庭，只是以流行音樂居多，所謂的「古典音樂」節目則很少。中國廣播公司的「音樂風」與警察廣播電台的「安全島」是兩個較長久性的節目，兩位主持人趙琴、羅蘭女士都是西洋

民國37年慶祝光復節音樂會，台灣省交響樂團於中山堂首次演出貝多芬第九交響曲，蔡繼琨指揮，
台北市立女子師範學校及台灣省立師範學校擔任合唱部分。　白鷺鷥文教基金會提供

音樂科班出身，所以節目都具相當水準，只是聽古典音樂的人口仍佔少數，因此台灣的三家電視公司所做的古典音樂節目，總是叫好但不叫座，最後無疾而終。「音樂風」節目為鼓勵創作，設有「每月新歌」單元，並從1971年起，每年舉辦「中國藝術歌曲之夜」，從民國初年的作品到近年來的最新創作，從獨唱到大型合唱，使得台灣的聲樂界不斷掀起漣漪。

隨著教育程度普遍地提高，各大學開始設立研究所。文化大學於1962年設立藝術研究所音樂組；師範大學則於1970年設立音樂研究所，最初設有指揮、作曲、音樂學三組，後來再增設音樂教育、演奏兩組。研究所的設立，使得學音樂不再只是彈、奏、

唱，仍有許多學術研究的空間值得去鑽研，也使得音樂演奏更具學術價值。

期許西洋音樂曲高和眾

眾所皆知在這工商發達，生活忙碌的社會裏，音樂扮演著不可或缺的角色，於是台北市有「音樂季」，台灣省有「音樂藝術季」，民間的音樂經紀公司，如「新象」也辦了多年的「國際藝術節」；音樂活動一年比一年興盛，然而聽眾人口卻沒有隨著增加，民眾的音樂素養、音樂常識仍相當貧乏。於是不禁令人懷疑是我們的音樂教育出了問題？還是文化政策導向錯誤呢？西洋古典音樂為什麼不如流行音樂為大眾所接受？

「文建會」對全國性的音樂活動，（包括台北市、高雄市及台灣省）負有決策、規劃、推動與督導的責任。去年（1995年）「文建會」提出了「藝術下鄉」的口號，希望將所有的藝術活動推廣至每一小市鎮，而不只是集中在幾個大都市；在節目方面也希望能曲高和眾，不再讓人有「聽不懂」的挫折感。

西洋音樂東傳來台已有三百多年了，前兩百年「它」的存在微乎其微，直到清末外國傳教士來台後，才逐漸萌芽，日治時代持續的發展，從當時的出殯樂隊愈來愈多喪家不用嗩吶、鼓吹，而改用「西樂隊」，就可看出台灣人民逐漸重視西樂。二次戰後初期，一切物質缺乏，音樂活動少之又少，學習西洋音樂成為一種階級的象徵，總認為「那是有錢人的玩意兒」。在人們經濟好轉的年代，「音樂老師」真恨不得一天有四十八小時來教等著學琴的小朋友，家長們也覺得將來讓小孩「教音樂」是一種保證「賺錢」的行業。但這難道是學音樂的唯一目的嗎？如今音樂教師滿街都是，國家音樂廳每月節目幾乎排滿，各地文化中心也常有音樂會，可是喜歡音樂的人減少了，開音樂會最頭痛的問題是找不到聽眾。

西洋音樂仍將永遠在台灣流傳下去，希望島上的人民愈來愈多人能喜歡它、享受它，讓它溶入我們的本土文化，讓它進入我們的心裏，使台灣更和諧、更進步。

【註釋】

❶ 見楊麗仙《台灣西洋音樂史綱》頁7、8，橄欖基金會出版，1984年。

❷ 同前書，頁3～10。

❸ 馬偕（Rev. George Leslie Mackay, 1844－1901）或稱偕叡理。

❹ David Smith，1876來台，1882離台。

❺ 本名Miss Margaret Mellis，後與Rev. William Gauld結婚，詳見《台灣西洋音樂史綱》，頁129－131。

❻ Miss Isabel Taylor，1909年出生於英國，詳見《台灣西洋音樂史綱》，頁132。

❼ 詳見莊永明著《台灣第一》〈第一位音樂家張福興〉，頁137～142。

❽ 詳見吳玲宜著《台灣前輩音樂家羣相》，頁21～22。

❾ 詳見許常惠著《台灣音樂史初稿》，頁259。

⑩ 　同註**❾**。

⑪ 　同註**❽**，頁55～60。

⑫ 　同註**❽**，頁71～74。

⑬ 　詳見莊永明著《呂泉生的音樂世界》。

【延伸閱讀】

圖書部分

楊麗仙

　　　1986年　《台灣西洋音樂史綱》，橄欖基金會出版。

郭乃惇

　　　1986年　《台灣基督教音樂史綱》，橄欖基金會出版。

許常惠

　　　1991年9月初版　《台灣音樂史初稿》，全音樂譜出版社。

　　　1986年　《中國新音樂史話》，樂韻出版社。

吳玲宜

　　　1993年　《台灣前輩音樂家羣相》，大呂出版社。

莊永明

　　　1994年12月　《呂泉生的音樂世界》，台中縣立文化中心。

　　　1990年　《台灣第一》，文鏡出版社。

陳碧娟

　　　1995年《台灣新音樂史——西式新音樂在日據時代的產生與發展》，樂韻出版社。

論文

黃伊清

　　　1993年6月　〈鋼琴音樂在台灣的發展與作品研究〉，師大音樂研究所論文。

林幼雄

　　　1986年6月　〈文化中心音樂活動軟體規劃研究〉，師大音樂研究所論文。

有聲資料

1976年　《中國當代音樂作品》，台北洪建全基金會。

1994年　《呂泉生作品精選集》，台中縣立文化中心。

第十三章　台灣漢族器樂

王瑞裕

器樂獨奏

(一)、古琴、琵琶

　　古琴是儒釋道共有的「道器」，琵琶則由少數士大夫與技藝階層所傳承，這些特定人士常因仕途、行腳而流徙，士大夫階級更因為政治變局而瓦解（在台灣是馬關割台，在中國則是民國肇造）。因此，縱使就整個漢族而言，這兩件樂器的獨奏藝術也是孤立的、點狀的分佈在有限的地方，但相信它們豐厚的價值與特質是所有漢民族共有的音樂文化遺產，不因1949年之後才由中國傳來的這一事實而被見外。

(二)、其他器樂獨奏

　　除了古琴琵琶之外的樂器獨奏曲的形成則遲至二十世紀初才開始，特別是劉天華（1895～1932年）及其門生所創編的胡琴曲及少數琵琶曲。台灣目前流行且被以為是古典中國音樂器獨奏曲，事實上是1949年以後中國音樂學院、音樂家所加工潤飾、改編創作之產物。根源於台灣樂種特質、樂器特色的獨奏曲，無論改編曲或創作曲均尚未產生，因為多數中國音樂作曲者、演奏家、欣賞者至今仍將殼仔弦、大廣弦、月琴……等視為民「俗」的、伴奏的、不登大雅之堂的樂器。

器樂合奏

　　器樂合奏中的「細樂」（弦索與絲竹）是最能呈現士紳階層「以樂會友」的樂種，亦即生活與藝術相融的雅集形式。但百年來隨著政經、社會的改變，舊的上層社會跟著瓦解，新興精英則漸尚「西風」與「和風」，本屬士紳組成的「子弟社」、「館閣」，遂成為專屬於中下層社會之「本土文化補習班」。

　　民間的音樂活動本來就牢固地環繞著社會功能及生命禮俗，也不斷地吸納來自解體後士紳的樂章，在相互滲透中，雅集式的合樂也被功能化與常民化。因此形成台灣漢族音樂文化中鼓吹樂、吹打樂、鑼鼓樂特別興盛，而弦索樂、絲竹樂衰微的景況。

所幸，禮失而求諸野，尋訪斷簡殘篇、故老相傳及觀察戲曲舞台、宗教祭典禮儀之時，我們仍能勾勒出從雅集到廟會、從婉約到粗獷的台灣漢民族器樂合奏的依稀面貌。

(一)、弦索樂

弦樂合奏，彈弦樂器佔有重要地位，拉弦樂器起著貫串的作用。戲曲文場的弦索樂則因為模擬聲腔，有反客為主之勢，但也因此開啟了絲竹樂繁興的時代。

1. 細樂與細曲的伴奏形式之一：

殘存於崑腔、南詞、十全腔的抄本及社團之中，有箏、琵琶、三弦；箏、琵琶、三弦、胡弦兩種組合。曲譜多為套曲，尤多「六十八板體」之弦索樂。著名樂曲有上四套（醉扶登樓等……）。

2. 客家弦索：客家八音原名「和弦索」，即以嗩吶、擊樂器和弦索樂之意，但原弦索樂形態已無存。

3. 戲曲文場：

(1)潮調：潮調皮影戲與布袋戲的唱腔伴奏及過場音樂，其譜為唐代古

細樂弦索。　台北民族樂團提供

南管社團也是敦親睦鄰的文娛組織，圖為金沙弦管社。　王瑞裕提供

筝二四譜制，但現在文場除胡琴一把之外其他弦樂器已無傳。

（2）北管西路戲與四平戲之文場：弔規（類似京胡）、和弦、月琴、三弦以伴奏唱腔及過場音樂，過場音樂的譜多來自細樂。

（二）、絲竹樂

以絲弦與竹管樂器組合演奏。

1.南管「譜」的演奏形式、「曲、指」的伴奏形式之一：南管譜共十六套，每套分若干樂章，樂器包括：琵琶、洞簫、二弦、三弦，另有一人執拍板擊樂，稱為「上四管」。（詳見本書第四章南管音樂）

也常以笛代簫，但弦樂器均須另行定弦定調，又稱「品管」，這形式是受下述「品管」之影響。

2.品管曲、譜的演奏、伴奏形式之一：廣義的品管是稍後於南管傳入的另一套音樂戲曲體制，與南管的律制與調高均不相同，用北方工尺譜、品管譜，梨園戲、高甲戲、太平歌、車鼓、泉州系之傀儡戲、布袋戲均用之。

「品管」除了以笛代簫外、大廣弦、月琴及其他樂器加入無嚴格的限制。著名曲目有北元宵、傀儡點……等。

3.細樂與細曲的伴奏形式之二：殘存於崑腔、南詞、十全腔的抄本及社團之中，為板與鼓、笛、笙、琵琶、三弦、筝、提弦、和弦之編制。

4.戲曲文場：

（1）北管福路戲文場：板與鼓、殼仔弦、和弦、月琴、三弦、笛等。

（2）歌仔戲、採茶戲文場：板與鼓、殼仔弦、三弦、笛、簫……等樂器。

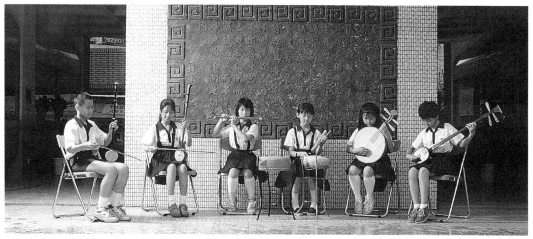

北管文場

以上劇種之過場音樂多來自細樂的弦仔譜，但歌仔戲、採茶戲晚近更加採用了「廣東串仔」及通俗歌譜。

(三)、鼓吹樂

以笙簧類樂器（嗩吶、海笛、管、笙）一件主奏，配以弦索、絲竹樂隊並以細打樂器為節，是漢民族古來典禮音樂庶民化之形式。

1.閩、客八音：也有人納入北管類，其實是屬民俗慶吊樂，比起其他形式的音樂，有較多專業藝人從事，以嗩吶為主奏，包括曲牌、唱腔、歌謠之器樂化演奏。著名曲目有：〈狀元遊街〉、〈雪梅思君〉等。

2.南管十音：以噯子（南嗩吶）代替人聲，輔以上下四管的演奏形式，特別是四十八套「指」，下四管為響盞、四塊、雙鈴、小叫。（詳見本書第四章南管音樂）

3.十全腔：亦稱十音、十三音，前述細樂的絲竹樂加上簫、叫鑼與鐸、雙音、雲鑼，並以「管」領奏，後引進雙清及各式胡琴，以妝點儀式之盛大，但因樂器取得不易，在南部與「品管」相交疊，在北部則與「北管十音」相混淆，近期更吸納了大量現代國樂器加入，其特質有逐漸模糊之勢，但這一源於台南孔廟以成書院的樂種實則蘊藏著弦索、絲竹、鼓吹等類型的樂器形制及器樂譜。著名曲目有：〈殿前吹〉、〈四套〉等。

4.北管十音：一說北管獨有，一說來自十全腔之北管化，以海笛為主，提弦、胡弦、雙清、月琴、笛子、木魚、大鑼輔之，出陣時，絲竹樂器更倍數出列。著名曲目有〈月兒高〉等。

5.戲曲文場：泉州系之梨園戲、

高甲戲、傀儡戲、布袋戲之文場屬之，與上述「南管十音」形式相似，但以品管律調、北方工尺為依規，所奏過場樂則南管譜、品管譜均有，以「噯子」主奏。

（四）、鑼鼓樂

以鑼類、鼓樂、鈸類等打擊樂器為主之組合。

1.民俗鑼鼓：鑼鼓陣、內山鑼鼓等，以喜慶出陣為主要功能，鑼類、鈸類更以倍數擴增，少則五、六人，多則三、四十人不等。

2.戲曲武場：幾凡所有上述劇種之武場均是，北管戲武場最完整，含小鼓（單皮鼓）、堂鼓、響盞（小鑼）、大鑼、小鈔（鈸）、大鈔，有些地區尚增馬鑼；泉州系戲曲武場也多採自北管（特別是高甲戲），但南

鼓、鑼拍為其特色；歌仔戲、採茶戲武場原多來自北管，但近期更受京劇影響，極為精簡。鑼鼓樂段、鑼鼓點的集錦也是鑼鼓曲的產生方式。

3.北管空牌：可獨立於戲曲身段之外的鑼鼓曲，有〈新空牌〉、〈舊空牌〉、〈五關〉、〈蝴蝶雙飛〉等曲。樂器與北管戲同。

（五）、吹打樂

吹管類與打擊等量並重的形式，台灣吹打樂的吹管類為嗩吶，與鼓吹樂比較，前者哨吶較多（少則兩支，多達上百），後者僅一人主奏；前者僅嗩吶一類，後者尚有絲竹樂器；前者為粗打樂器（鑼鼓樂），後者為細打樂器（多碰鈴、木魚等）。

1.鼓亭、馬隊吹等：有扁鼓、大鼓而無單皮鼓、堂鼓，鼓亭以鼓置於

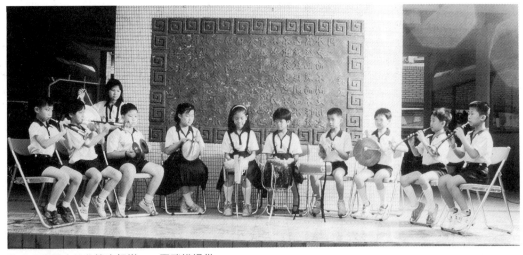

汐止北峯國小的北管吹打樂。　王瑞裕提供

亭內得名，馬隊吹則以演奏者騎馬得名，在不同時地而有各種名稱，如：大吹、王吹……等，皆為演奏「嗩吶譜」之吹打樂，其從事者多與「八音團」同為職業性藝人。著名曲目有〈朝天子〉、〈將軍令〉等。

2.戲曲吹打：嗩吶譜之過場用法，各劇種後場均用之。

3.北管牌子：原有唱詞，漸以嗩吶一支代唱，久之，以更多甚至成羣之嗩吶加入後，除了戲劇演出之必要，多省略唱詞。單牌子多可分為三段，即母身、清、讚，例如：「一江風」、「一江風、清」、「一江風、讚」組成；全套牌子為聯曲體，例如：「十牌」由「新水令」、「步步嬌」、「折桂令」、「江兒水」、

「雁兒落」、「折桂令」、「收江南」、「園林好」、「沽美酒」、「尾聲」等十支牌子組成。

如果「譜」是器樂原型，則弦索、絲竹、鼓吹、鑼鼓、吹打是器樂的形式，那麼戲曲後場、宗教法事後場就是它們的應用。

隨著階層的流動，樂種藝人的交流，曲譜較易流通，「子弟」與吹鼓手界限的模糊等因素，「譜」的樂種來源與形式限制較前混淆，但大體而言，除了鑼鼓樂，台灣的漢族器樂曲譜不外乎南管譜、潮調譜、品管譜、崑腔譜等系統，而崑腔的應用範圍最為寬廣。「北管牌子」則又提供了歷史上「歌樂」每多化為「器樂」的佐證。

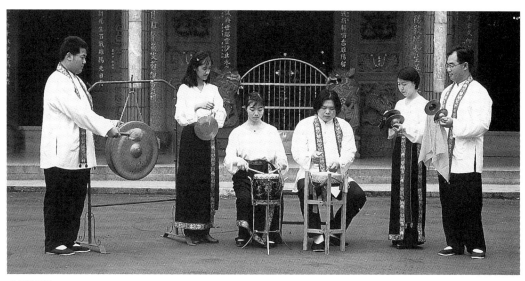

北管武場

結語　徘徊在十字路口的台灣音樂

陳郁秀

自1895年馬關條約簽訂至今已達百年，在這一世紀中，台灣歷經了時代的變遷及政權的轉移，其間音樂文化的發展，當然也無法置身於充滿變動的大環境之外，而是與孕育它的整個政治、社會、人文背景息息相關。綜觀台灣百年來的音樂，可歸納出以下幾個特色：

一、多元的音樂文化：台灣本身為海島，四通八達的地理環境有利於吸收各種文化，早期來台的傳教士所帶進的教會音樂，便是西式新音樂的濫觴，而近百年來進入台灣的外來勢力，也對此地的音樂文化發生了影響。西樂、早期漢人移民帶進的南北管、中國樂、京劇、客家音樂、日治時代蔚為主流的東洋音樂、本島原住民的音樂、歌仔戲等等，集聚在這塊蕞爾小島上，形成了台灣音樂多元化的特色。

二、政策影響音樂的發展：台灣音樂雖呈現多元化的特色，卻未發展成百家爭鳴的盛況，它們的消長與興衰，與政權有密切的關係。在日本五

十年的統治下，台灣受到皇民化教育的影響甚大，使得戰後許多流行歌曲的曲調，仍帶有濃厚的東洋味。又如國民政府提倡中國樂，但學校教育系統仍以西洋音樂為主，造成了偏重西樂的現象，這雖然與西方文化在全球的優勢地位有關，但當權者政策性的引導實際上具有決定性的影響。

三、傳統音樂的危機：早期移民引進的南管、北管，常見於與生活相關的婚喪喜慶中，因此在台灣的社民文化中蓬勃發展，即使在日治時期仍能繼續維持，反而在國民黨偏頗的文化政策下，許多傳統及本土的音樂未受保存維護而逐漸式微，其中的歌仔戲雖然因靠電視媒體的傳播而不被民眾所遺忘，不過在這個過程中，不少原來的風貌已遭流失。

四、民謠、流行音樂深具歷史性：台灣近百年來的歌謠正是百年坎坷史之寫照，由十九世紀末的〈民主歌〉，第一首創作民謠〈桃花泣血記〉，歷經1932～1940年台灣歌謠的全盛時期，到戒嚴令解除後所形成之

百鳥爭鳴的自由、民主、多元化時代，每一首歌謠都深深地與歷史的脈搏相繫互動。這種與歷史息息相關的音樂將再繼續呈現新的風貌，表達新時代的心聲。

　如今，擁有豐富而多元化內涵的台灣音樂，正徘徊在傳統與現代的十字路口。如何以尊重傳統音樂的態度來修訂我們的文化教育政策，培育優秀的音樂人才，如何鼓勵創作，發展出屬於自己的特色，都是我們在回顧一百年來的音樂之時，所必須思考面對的問題！

　由衷感謝許常惠教授、顏綠芬教授以及所有執筆的教授、學者和提供寶貴相片的收藏者及收藏單位，成全了這項嘗試性書籍之出版。此時此刻，盼望大家能再心手相連，共同努力，收集更豐富的資料，作更深入的探討，發揮台灣文化的特質，創造「新台灣文化」，向嶄新的廿一世紀邁進。

國家圖書館出版品預行編目資料

台灣音樂閱覽／陳郁秀編. -- 初版. -- 臺北
市：玉山社，1997 [民 86]
　面；　公分. --（影像‧臺灣；13）

ISBN 957-9361-60-6（平裝）

1. 音樂 — 臺灣

910.9232　　　　　　　　　　　　86009321

影像‧臺灣 13

台灣音樂閱覽

編　　者／陳郁秀
發 行 人／李永得
出 版 者／玉山社出版事業股份有限公司
　　　　　台北市忠孝東路一段 83 號 9 樓之 3
　　　　　電話／ (02) 23951966
　　　　　傳真／ (02) 23951955
　　　　　電子郵件地址／ tipi395@ms19.hinet.net
　　　　　郵撥／ 18599799　玉山社出版事業股份有限公司

總 經 銷／吳氏圖書有限公司
　　　　　台北縣中和市中正路 788-1 號 5 樓
　　　　　電話／ (02) 32340036 (代表號)

總 編 輯／魏淑貞
主　　編／王心瑩
編　　輯／蔡蒸美‧林含怡
美術設計／羅文鴻
排　　版／極翔電腦排版有限公司
印　　刷／松霖彩色印刷有限公司

定價：新台幣 320 元
第一版一刷：1997 年 8 月　　第一版二刷：1998 年 10 月